故宫回声

国宝南迁的传奇

上

故宫博物院
腾讯动漫 编著

壹绘社 绘

中信出版集团 | 北京

图书在版编目（CIP）数据

故宫回声 : 国宝南迁的传奇 / 故宫博物院 , 腾讯动
漫编著 ; 壹绘社绘 . -- 北京 : 中信出版社 , 2022.7
ISBN 978-7-5217-3246-7

Ⅰ . ①故… Ⅱ . ①故… ②腾… ③壹… Ⅲ . ①漫画 -
连环画 - 中国 - 现代 Ⅳ . ① J228.2

中国版本图书馆 CIP 数据核字 (2021) 第 117559 号

故宫回声——国宝南迁的传奇

编　著　者：故宫博物院　腾讯动漫
绘　　　者：壹绘社
出版发行：中信出版集团股份有限公司
　　　　　（北京市朝阳区惠新东街甲4号富盛大厦2座　邮编　100029）
承　印　者：北京启航东方印刷有限公司

开　　本：889mm×1194mm　1/32　　印　张：13.75　　　字　　数：400千字
版　　次：2022年7月第1版　　　　　印　次：2022年7月第1次印刷
书　　号：ISBN 978-7-5217-3246-7
定　　价：88.00元（全2册）

出　　品：中信儿童书店
图书策划：好奇岛
特邀策划：鲁婉卓
策划编辑：鲍芳　潘婧　　　　　　责任编辑：鲍芳　　　　　　营销编辑：中信童书营销中心
封面设计：姜婷　　　　　　　　　内文排版：王莹
封面题字：董正贺（故宫博物院副研究馆员）

学术支持（按姓氏笔画排序）

王　戈 | 故宫博物院宣传教育部副研究馆员

王　嚞 | 故宫博物院器物部副研究馆员

见　骅 | 故宫博物院器物部馆员

吕成龙 | 故宫博物院器物部研究馆员

刘政宏 | 故宫博物院宫廷部副研究馆员

汪　亓 | 故宫博物院书画部研究馆员

张林杰 | 故宫博物院器物部副研究馆员

陈鹏宇 | 故宫博物院器物部副研究馆员

赵桂玲 | 故宫博物院器物部副研究馆员

徐婉玲 | 故宫博物院故宫学研究所研究馆员

郭福祥 | 故宫博物院宫廷部研究馆员

序 一

故宫文物南迁的历程，是故宫博物院的一段峥嵘岁月，也是中华民族文化保护的一段抗争史。1931 年 9 月，日本开始进攻我国东北。为保全国家宝藏免遭战争劫毁，保护中华文脉，自 1933 年起，故宫博物院 13427 箱又 64 包、古物陈列所 5414 箱、颐和园 640 箱又 8 包 8 件、国子监 11 箱文物分批迁移保存，先后经历了南迁、西迁、东归、迁台、北返等阶段。及至 1958 年文物北返，故宫文物南迁历时 25 年，行程跨越大半个中国。

其间，故宫文物并未就此尘封，而是择选精华，远赴英国伦敦、苏联莫斯科及列宁格勒展览，使西方人士得见中国艺术之伟美，引起各国民众对中国抗日战争之同情。历经战争的烽火硝烟，故宫文物基本得以完整保存。故宫文物南迁，谱写了一曲文化抗战的壮歌，镌刻着几代故宫人悲怆而富有温情的文化担当和家国情怀；故宫文物南迁，创造了人类保护文化遗产的伟大奇迹，承载着深刻而意味隽永的国家命运和民族记忆。

故宫文物南迁的史迹，与国家记忆和地方历史的建构息息相关，也与民众精神文化需求和城市公共空间发展紧密联系。中华人民共和国成立之初，留守南京库房的欧阳道达先生就奉马衡院长之命，完成《故宫文物避寇记》。守护文物到台湾的那志良先生应关心故宫人士之邀，撰写《石鼓的迁徙》。进入21世纪，"温故知新：两岸故宫重走文物南迁路"考察活动顺利开展，"故宫文物南迁史料展"在故宫神武门隆重开幕。"故宫文物南迁史料整理与史迹保护研究"获得国家社科基金重大项目资助，"北沟传奇：故宫文物迁台后早期岁月"在台北故宫北部院区展出。2021年6月11日，重庆故宫文物南迁纪念馆正式落户重庆市南岸区安达森洋行旧址。保护挖掘遗产价值，弘扬传承典守精神，切实发挥故宫博物院的学术创造力和文化影响力，这是时代赋予我们的崇高使命。

　　故宫文物南迁的记忆，书写着数个家庭的悲欢离合，也承载着一个民族的盛衰荣辱。如何通过艺术的表达与再现，挖掘故宫文物南迁历史背后的人文精神和家国情怀，从一个侧面寻找继承和弘扬中国优秀传统文化精华的路径和方法？《故宫回声》在尊重历史的基础上，注入情感元素和奇幻色彩，采用年轻读者喜欢的漫画形式，再现故宫人在抗日战争年代的血色浪漫。2019年9月，漫画在故宫博物院官网和腾讯动漫App连载完结，其中腾讯动漫App总阅读量达4700万次。中信出版集团出版的《故宫回声——国宝南迁的传奇》，除了原有的漫画表达外，每章节增加文物南迁历史和故宫文物

故事，形成文物影像、档案图片和手绘漫画相结合的"画中画"，实现阅读趣味性与历史知识性的融合。希望通过这种艺术性的转化，让源远流长的中国文化得以传承发展，让坚强不屈的民族精神得到继承弘扬。

<div align="right">

故宫博物院院长

王旭东

</div>

序 二

2018 年夏，收到《故宫回声》学术指导的邀请时，我正在为远赴英伦访学做准备。夏秋之交，我白天在伯林顿宫皇家艺术学院图书馆里整理中国艺术国际展览会的档案卷宗，晚上在泰晤士河畔的寓所中审阅《故宫回声》的漫画图稿。读者的期待、主创团队的构思，时时激发我的灵感，尤其是时空的交织，常常让我置身于一种真实的梦幻之境。在伦敦，我一步步追寻前辈的足迹，体会着历史的现场感；在北京，我们一点点复原他们的故事，诉说着历史的细节处。当学术研究和艺术创作形成时空融合时，我深刻地体会到：故宫的历史是鲜活的，故宫的价值是永恒的。

如何让这鲜活的生命得以延续，如何使这永恒的价值得到发挥，这个时代不仅赋予我们以使命，也给予我们以机会。2018 年秋，我从伦敦回到北京，立即投入故宫文物南迁的学术研究中，继续参与《故宫回声》的学术指导工作。其间，我还参加了《上新了·故宫》第一季第九期《故宫文物历险记》的录制。《故宫回声》和《故宫文物历险记》皆以 1933 年文物南迁和 1950 年文物北返紫禁城为呼应，呈现抗日战争时期故宫文物颠沛流离的艰辛过程及故宫人恪尽职守的家国情怀。泛黄的档案、斑驳的影像、残存的遗址，这些凝结着过往历史文化的物质载体，可以将我们带回那段风云激荡的峥嵘岁

月，可以让我们感受那些慷慨激昂的书生意气。最终，《故宫文物历险记》收视率获电视台与网络双第一，《故宫回声》总阅读量高达 4700 万次。

当帷幕徐徐落下，艺术创作的激情渐渐退却，学术研究的客观理性越发清晰。徜徉在档案文献之中，游走在古迹遗址之间，我似乎找到了从历史通向未来的钥匙，领悟到在故宫从事学术研究的要义：档案整理，实则是和前辈对话，是回顾过往，亦是展望未来；文物溯源，实则是与历史对话，是发掘故事，亦是传承文化；艺术创作，实则是与当下对话，是重构记忆，亦是形塑认同。2019 年冬，经过一年的酝酿筹备，"故宫文物南迁史料整理与史迹保护研究"课题获得国家社科基金重大项目资助，全面探索故宫文物南迁史迹保护与活化的实践之道。

2020 年春，中信出版集团准备出版《故宫回声——国宝南迁的传奇》，我再次欣然接受学术指导的任务。书中特别增设了文物南迁历史和南迁文物故事介绍，结合文物影像、档案图片和手绘漫画，以期实现阅读趣味性与历史知识性的融合。一年来，我们仔细核对每一帧漫画图稿，认真梳理每一个历史故事，不紧不慢，有条不紊。今值该书付梓之际，寥寥数言，略表感想。希望故宫文物南迁的历史和故宫文物南迁的故事，能够以多元的视角和创新的途径得到解读诠释。

故宫学研究所研究馆员

徐婉玲

目 录

第一章

艰难的决定

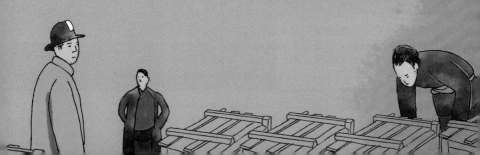

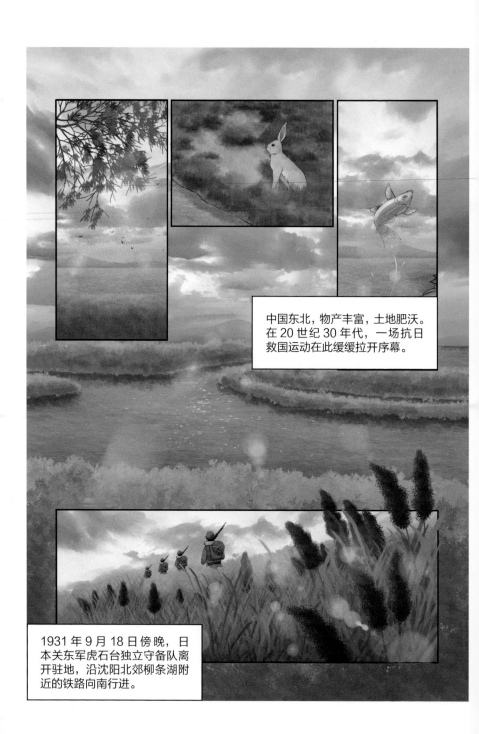

中国东北，物产丰富，土地肥沃。在 20 世纪 30 年代，一场抗日救国运动在此缓缓拉开序幕。

1931 年 9 月 18 日傍晚，日本关东军虎石台独立守备队离开驻地，沿沈阳北郊柳条湖附近的铁路向南行进。

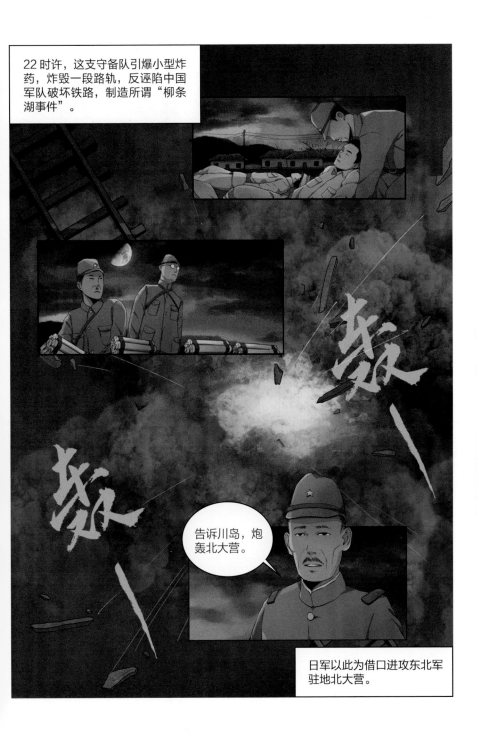

22时许，这支守备队引爆小型炸药，炸毁一段路轨，反诬陷中国军队破坏铁路，制造所谓"柳条湖事件"。

告诉川岛，炮轰北大营。

日军以此为借口进攻东北军驻地北大营。

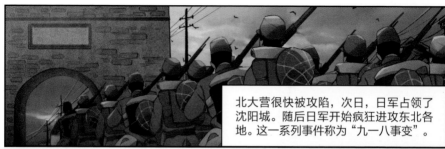

北大营很快被攻陷，次日，日军占领了沈阳城。随后日军开始疯狂进攻东北各地。这一系列事件称为"九一八事变"。

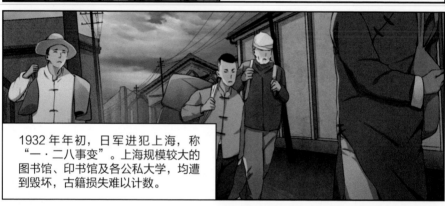

1932年年初，日军进犯上海，称"一·二八事变"。上海规模较大的图书馆、印书馆及各公私大学，均遭到毁坏，古籍损失难以计数。

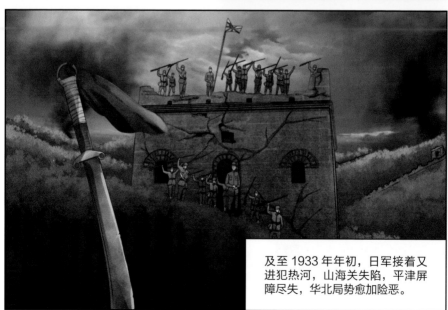

及至1933年年初，日军接着又进犯热河，山海关失陷，平津屏障尽失，华北局势愈加险恶。

小姐呢？

在闺房呢。

我在这儿呢，于妈。

小姐！

裁缝把衣裳送来了，你去试试吧。

这就来。

好看吗?

看来袖口还要再改改。

小姐穿什么都好看。

陆远怎么没来?

陆家少爷今天一大早就跟着学生去故宫了。

真搞不懂他在想什么,陆叔叔一定气坏了。

陆远知道今天是试衣服的日子吗？

陆少爷说，不着急，等结婚那天看个够。

陆远！

讨厌鬼！

哼！把本姑娘惹急了，就不嫁了，让他后悔去吧。

小姐别冲动！

衣服可不退哟……

7

8

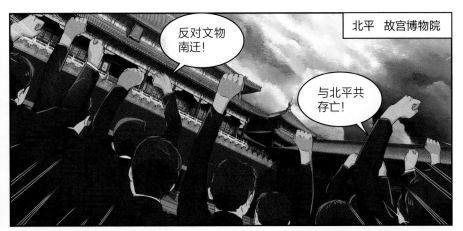

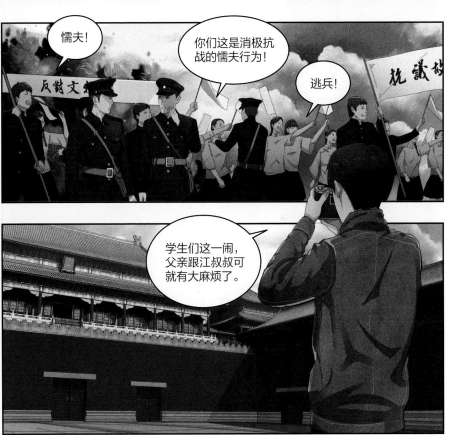

想必各位已经知道了。

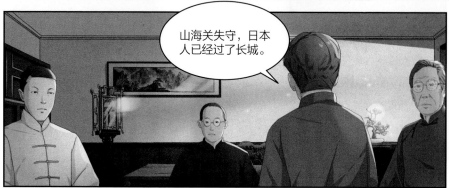

山海关失守，日本人已经过了长城。

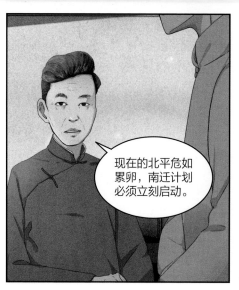

现在的北平危如累卵，南迁计划必须立刻启动。

我赞成您的提议，只是……

金石学家陆恒生

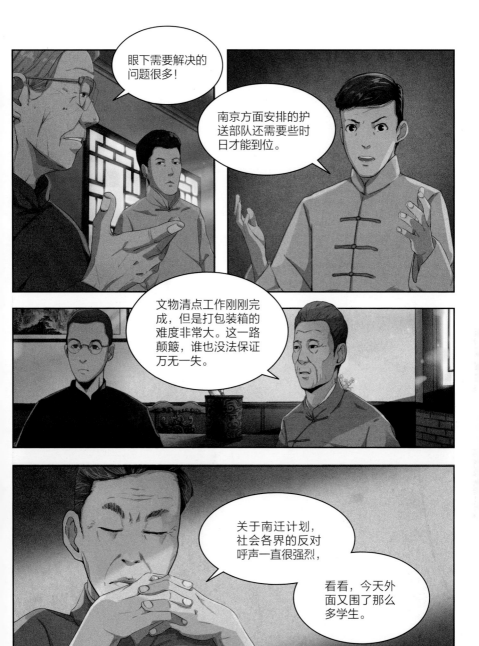

11

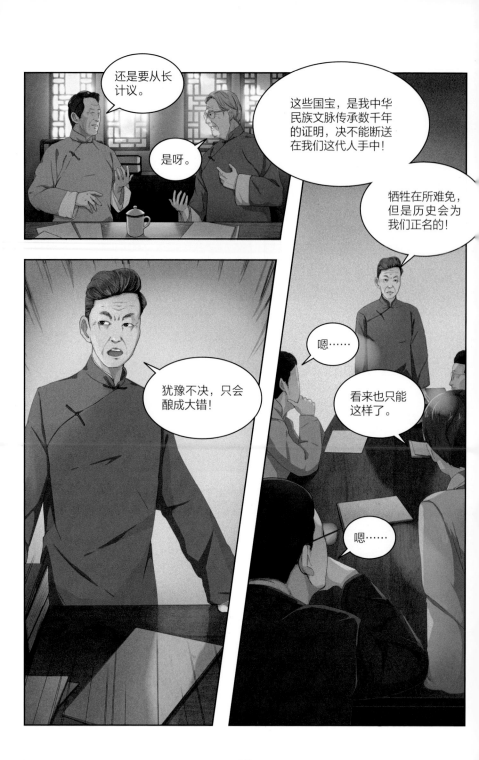

数百年了，这是你们第一次出远门吧。

我们定会拼尽全力，保护你们周全。

此去山高水远，危险重重，祈祷一切安好。

13

陆远！

到我书房来一下，我有话对你说。

你跟江禾的婚事怕是要延期了。

怎么了父亲？

为什么呀，不是都准备好了吗？

文物南迁的日子定下来了，过几日便出发。

我还有任务，所以必须要留下，但我希望你能跟随队伍去上海安顿下来。

抱歉，我不会去的。

……

18

我反对文物南迁，所以我是不会去的。

如果……江禾也要去呢？

你江叔叔也参与南迁计划，会全家护送文物到上海。

所以，你们暂时无法结婚了。

这是他们大人的事，你完全可以不参与！

只要你去说，江叔叔一定会同意的。

知道这是哪儿吗，陆远？

圆明园遗址。

它曾是多么的富丽堂皇！

珍藏着数不尽的奇珍异宝。

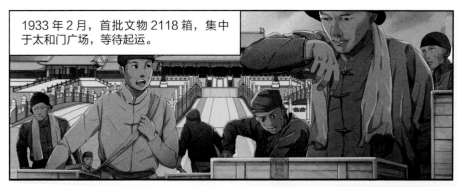

1933年2月，首批文物2118箱，集中于太和门广场，等待起运。

动作都麻利点儿！做出发前的最后检查！

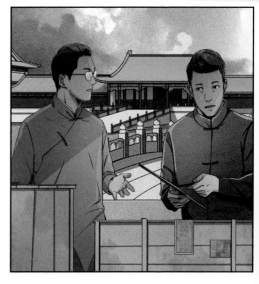

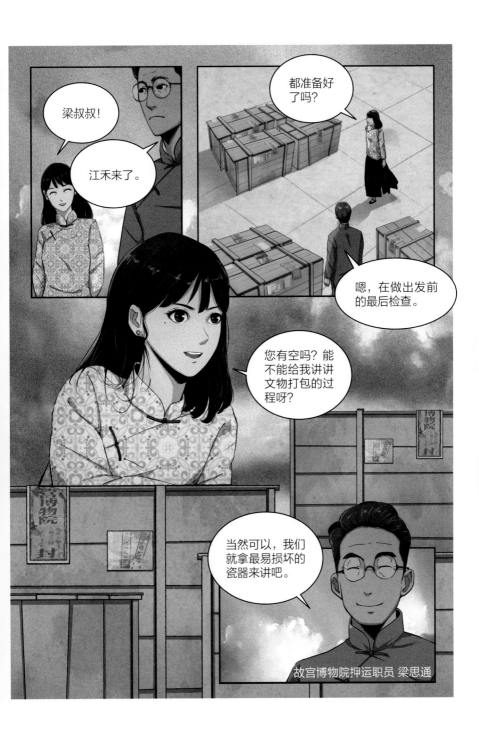

25

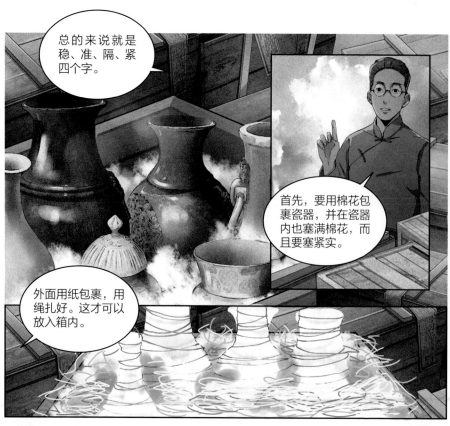

总的来说就是稳、准、隔、紧四个字。

首先，要用棉花包裹瓷器，并在瓷器内也塞满棉花，而且要塞紧实。

外面用纸包裹，用绳扎好。这才可以放入箱内。

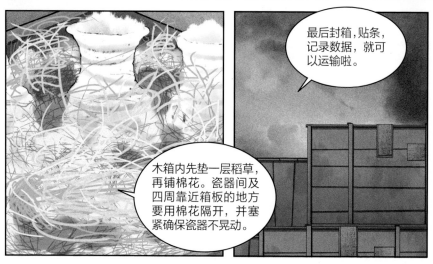

最后封箱，贴条，记录数据，就可以运输啦。

木箱内先垫一层稻草，再铺棉花。瓷器间及四周靠近箱板的地方要用棉花隔开，并塞紧确保瓷器不晃动。

江兄此去，一路上困难重重，还望多多保重。

陆兄留守故宫，才是重任在身哪。

嗯？

陆远来了。

不错！很精神。有点儿男人样了。

我……那什么……

哎呀，算了。

没想好就先不要说。为父送你们一样东西。

什么？

不会忘记要做一个正直、勇敢、坚毅的人。

你戴上它，我们即使相隔万里，仍可以彼此守护。

……

我知道了，父亲。

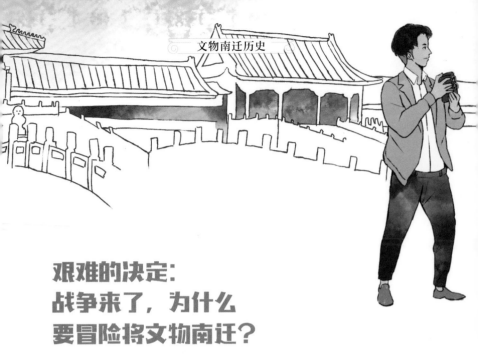

艰难的决定：
战争来了，为什么
要冒险将文物南迁？

文 / 李睦麟　　　审 / 徐婉玲

　　1931 年 9 月 18 日，日本侵略者制造"九一八事变"，不到 5 个月的时间就占领了东北全境。平津危急！华北危急！1932 年 1 月 28 日，日军进犯上海，制造"一·二八事变"。战争给上海造成了重大损失，尤其是规模较大的文化机关遭到轰炸焚毁，损失难以估量。"辽东变起，沈阳四库全失；申沪烽烟，南地图书尽丧。"烽烟四起，故宫博物院里珍贵文物的安全牵动着社会各界人士的心，人们纷纷建言献策，慷慨解囊。为避免这样的悲剧在收藏了大量珍贵文物的故宫上演，故宫博物院开始整理珍贵文物，集中包扎、编号、装箱，

送进新建的延禧宫文物库房保存。

1932 年夏天，日军直逼山海关，进犯承德，平津形势日紧。故宫博物院呈文国民政府，提出将所藏文物精品迁到北平东交民巷，以及天津、上海租界。

1933 年年初，日军突袭山海关，山海关失陷，平津的屏障失守。时任故宫博物院院长易培基向国民政府行政院发去急电："榆关事出，影响北平故宫宝藏，关系全国文化，当经呈请指示在案。今事变日急，除随时设法防护外，究应如何办理之处，请速定夺电示，以便遵循。"

日本侵略者步步紧逼，故宫文物的去留问题却悬而未决。

去，前途扑朔难测。北平城舆论哗然，运走这么一大批文物仿佛是向老百姓宣告，国民政府即将放弃北平！更何况文物在迁移过程中极易被盗或损坏，谁能担负起这个责任！留，战争危及文物安全，英法联军火烧圆明园就是前车之鉴！有了这样惨痛的教训，怎能再眼看着珍贵文物落入敌手、毁

文物箱件自延禧宫库房提出

于战火！顶着巨大的压力，国民政府行政院院长宋子文最终下令将文物南迁。

只要文物在，中华文化的根就不会断，中华民族的精神就不会亡！

但还是有不少人反对文物南迁。有人给南迁工作人员打骚扰电话、寄恐吓信，还鼓动人群封堵故宫博物院的大门。故宫博物院全体同人在院长易培基率领下，不惧恐吓威胁，将文物南迁的准备工作做得井井有条。用了半年时间，终于

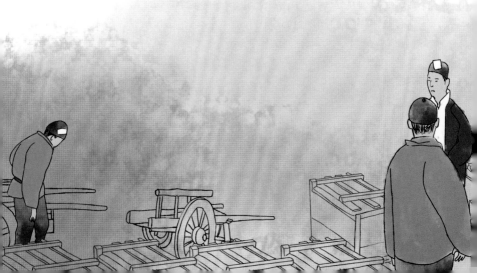

文物南迁历史

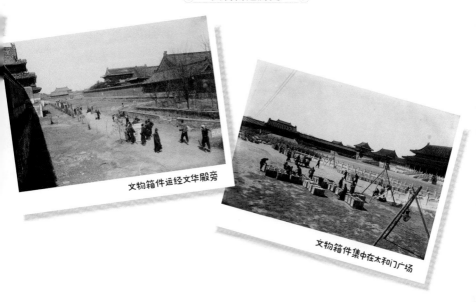

文物箱件运经文华殿旁

文物箱件集中在太和门广场

将南迁文物都妥善打包、装箱。

1933 年 2 月 5 日中午，一大批板车进入故宫。第一批文物 2118 箱全部装车，由午门出天安门，运往前门火车西站。全程道路戒严，军队警戒，车队缓缓鱼贯前行，没有人说话，只有排子车的轱辘声在城垣间回响。2 月 7 日清晨，火车驶离北平。上万件文物从此辞别故都，踏上了历时十多年、行程数万里的南迁之路。

中华第一古物：
石鼓

文 / 李睦麟　　审 / 见骅

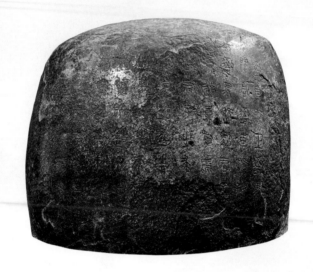

　　在故宫博物院的石鼓馆里，收藏着十块黑乎乎的花岗岩"大石头"。它们看起来像鼓，有一两岁的小朋友那么高，上面刻着"歪歪扭扭"的文字，笔法奇异。这十块石头有个特殊的名字——"石鼓"。

　　这些石鼓上刻着文字，这些文字被称为石鼓文，是现存最早的石刻诗文，被认为是篆（zhuàn）书之祖，在历史考古学、文学史和汉字发展史等方面都有重要意义。这些古老的文字就是石鼓的价值所在，康有为先生称石鼓为"中华第一古物"。

当今学术界普遍认为石鼓为东周秦刻石。早在宋代，郑樵在《石鼓音序》中就提出"观此十篇，皆是秦篆"的观点，奠定了石鼓为秦刻石论点的基石。秦始皇一统天下，下令"车同轨、书同文"，将小篆作为全国规范文字。

石鼓文记述了战国时期秦国国君外出狩猎前的准备工作，发生的故事和当地的气候、环境等。历代学者根据石鼓文每篇开头两字，将十面石鼓分别命名为乍原、而师、马荐、吾水、吴人、吾车、汧（qiān）殹、田车、銮（luán）车、霝（líng）雨。

后来，因战乱，石鼓散落荒野。直至唐朝贞观年间，十块怪异的大石头在陕西凤翔陈仓山被发现。一时间，陈仓石鼓声名远扬。

安史之乱爆发后，石鼓再次流落荒野，再一次消失在历史中。

直至唐代元和年间（806—820），石鼓再次重见天日。814年，凤翔尹郑余庆将石鼓迁入凤翔孔庙存放，此时，乍原石鼓已经遗失。唐末战乱，凤翔孔庙被烧毁，九面石鼓也流落民间。

北宋初年，时任凤翔知府的司马池重新收集到九面石鼓，移入府学保护。

宋仁宗皇祐四年（1052），金石收藏家向传师经过多方寻找，找回了遗失的乍原石鼓，可惜这面石鼓损毁严重。

大观年间（1107—1110），宋徽（huī）宗将十面石鼓运至都城汴（biàn）京（今河南开封），并命人在石鼓文字的槽

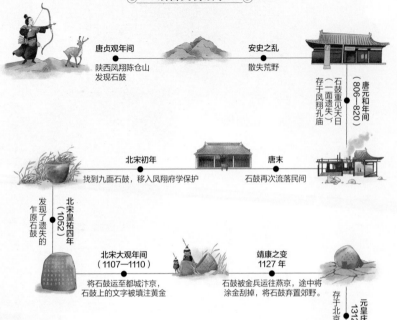

唐贞观年间
陕西凤翔陈仓山
发现石鼓

安史之乱
散失荒野

石鼓重见天日
（一面遗失）
存于凤翔孔庙
唐元和年间
（806—820）

北宋初年
找到九面石鼓，移入凤翔府学保护

唐末
石鼓再次流落民间

发现了遗失的
乍原石鼓
北宋皇祐四年
（1052）

北宋大观年间
（1107—1110）
将石鼓运至都城汴京，
石鼓上的文字被填注黄金

靖康之变
1127年
石鼓被金兵运往燕京，途中将
涂金刮掉，将石鼓弃置郊野

存于北京国子监
元皇庆元年
1312年

1933年
南迁

1950年
安全返回故宫

隙之间填注黄金。

1127年，发生靖康之变，石鼓被金兵运往燕京，途中金兵将涂金刮掉，弃置荒野。

元大德（1297—1307）末年，大都路儒学教授虞集从淤泥荒草中找到石鼓。元皇庆元年（1312），石鼓被运至北京国子监安放，此后直至民国，石鼓未再经颠沛流离。

1931年"九一八事变"之后，为保护文物安全，国子监决定将石鼓与故宫文物一同南迁。经历17年的颠簸后，十面石鼓于1950年安全返回。现今安然陈列于石鼓馆，没想到这十面"不言不语"的石鼓，记录的竟是中国千余年的沉浮兴衰。

第二章

南下之路

火车离开北平后，一路南下，会途经郑州、徐州等地，最后到达目的地上海。

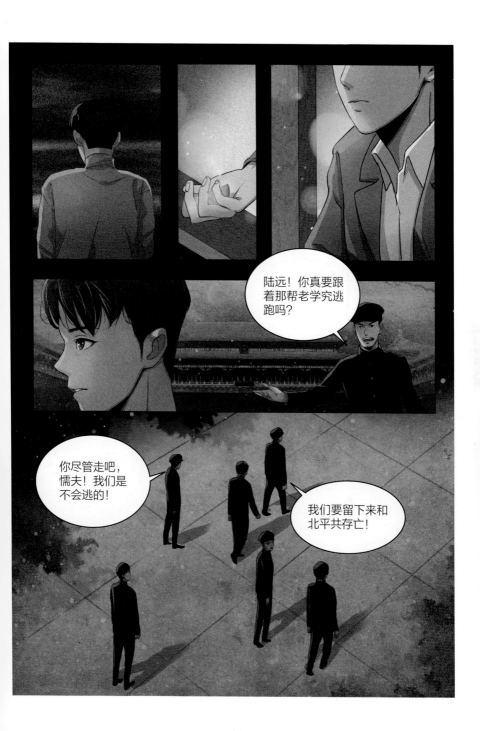

43

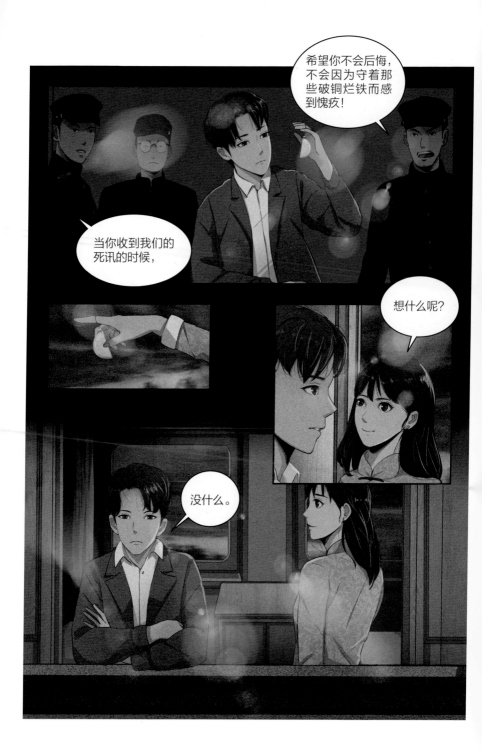

44

45

47

车上的警备力量够吗？

宪兵队说每节车厢都安排了人值守，但如果遇到危险可能还是抵挡不住。

各地政府会派人沿途守护，但此刻还没到。

我们不能大意，今晚开始，轮班值守，所有值班的人和衣而眠。

辛苦梁先生和王枫值第一班。

好！

50

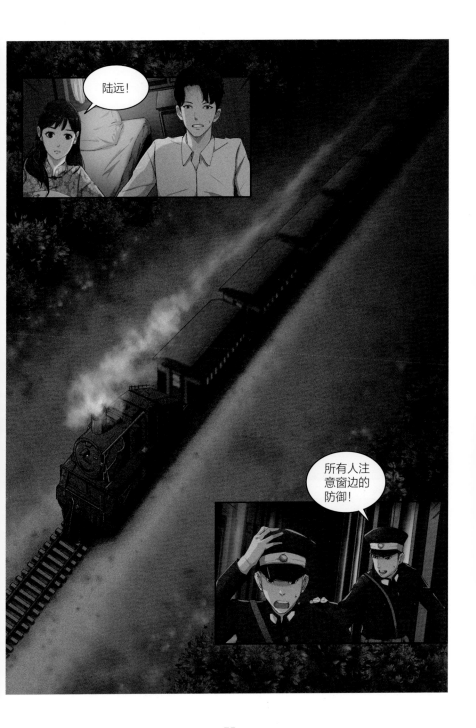

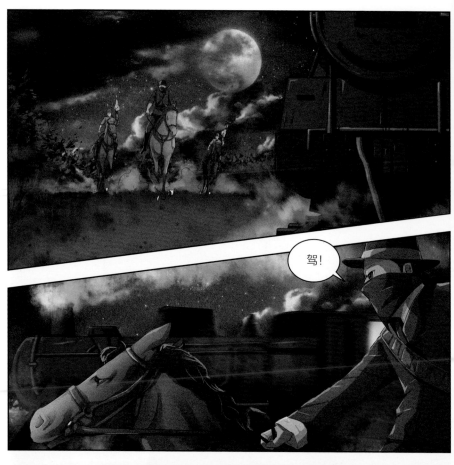

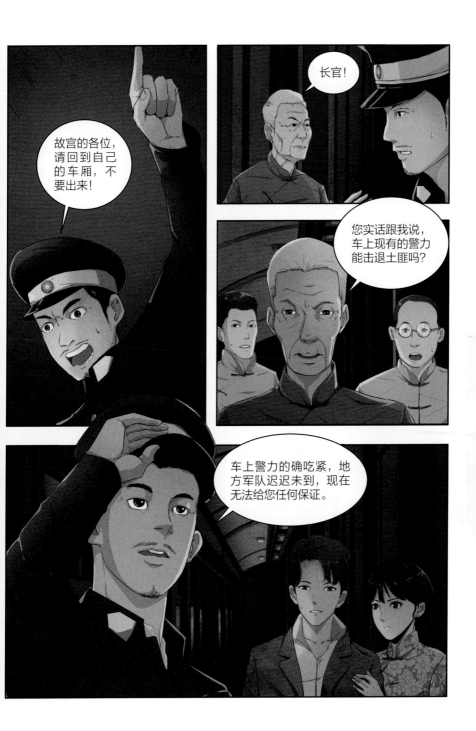

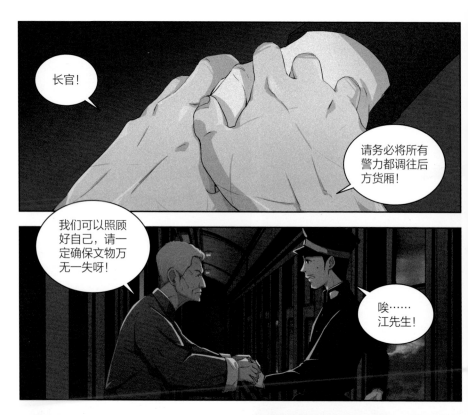

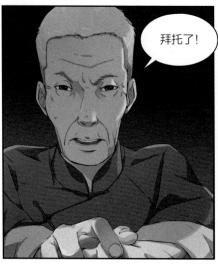

您放心，我们一定不会让土匪靠近车厢半步。

各位!

这一路危险重重。

各位要做好成仁取义的准备!

我们都曾发过誓……

与文物共存亡!

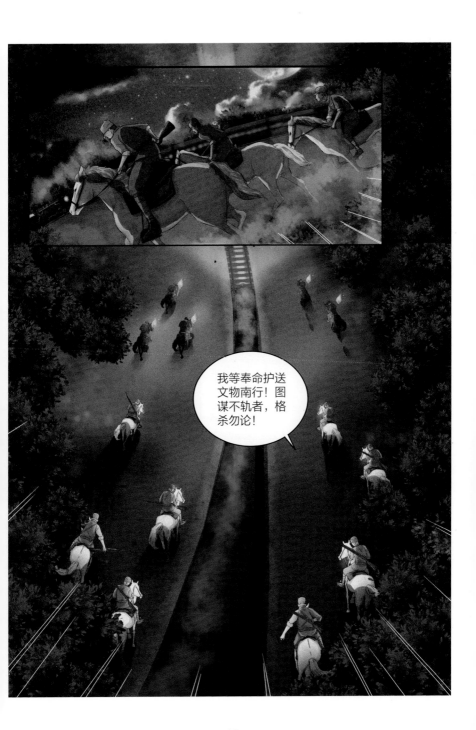

在下奉命护送文物南下！

千钧一发之际，长官到来，文物与众人化险为夷，江某再次谢过！

天不断我中华文脉……

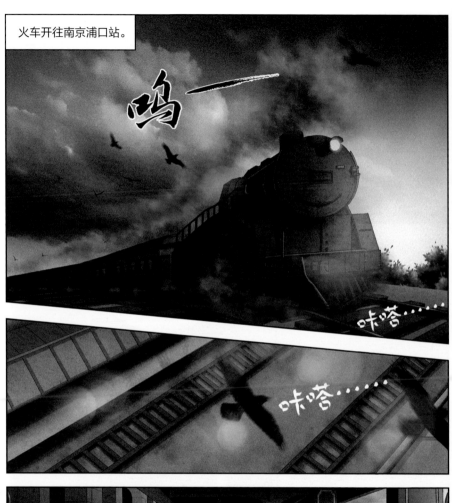

火车开往南京浦口站。

鸣——

咔嗒……

咔嗒……

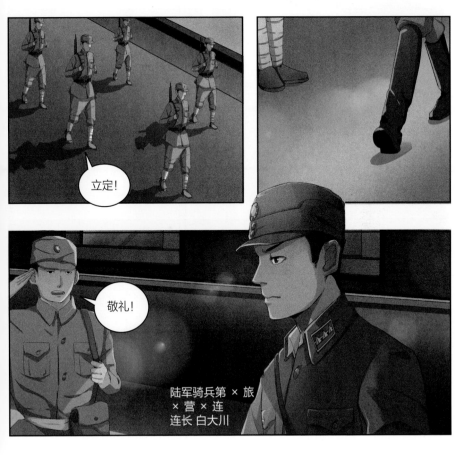

立定！

敬礼！

陆军骑兵第×旅
×营×连
连长 白大川

江禾!
陆远!

欸!

白大川!原来护送我们的是你小子呀!

你俩还真是形影不离呢,跟小时候一样。

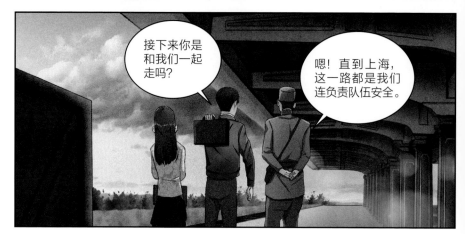

接下来你是和我们一起走吗?

嗯!直到上海,这一路都是我们连负责队伍安全。

到上海之后呢?

现在整个中国局势乱得很，可能去前线，也有可能去南京。

精心的守护：
南下之路危机四伏，
怎样保证文物的安全？

文 / 谢菲　　　审 / 徐婉玲

　　1933 年 2 月 7 日清晨，一列火车稳稳地从北平开出，驶向未知的远方。

　　天还未亮，车站各处，就已经驻守着神情严肃的宪兵——车上满是故宫文物，他们不能有丝毫懈怠，对过往行人时刻保持高度的警惕。

　　从装箱开始，文物南迁工作就已经有军警介入。第一批

故宫文物 2118 箱，由张学良派宪兵卫队一百多人押车保护。

过原野，跨河流，列车平稳地疾驰向前。车轮的滚动声里透着对文物平安转运的期盼。

首批文物离开北平时，备受重视，由北平宪兵司令部 100 名兵士、故宫博物院 10 余名警卫护送，车顶架设机枪，各节车厢上的警卫荷枪实弹。后经平汉、陇海、津浦，一路南下，各地政府派军警分段护送。夜间通过重要关口时，都会按照行军打仗的规矩，熄灯前进。重要岗位的工作人员就连睡觉也穿着日常的衣服，唯恐有紧急情况发生。但是，紧急情况还是发生了。

列车行至徐州一带的时候，得知附近常有匪徒出没，工作人员特意加强了防备。据说，在抵达徐州的前一天晚上，有 1000 多人在附近窥探，意图不轨，好在地方政府工作人员先一步察觉，提前将劫匪击退，才护得文物周全。

3 天后，也就是 2 月 10 日，南迁文物所在的第一列火车到达南京浦口。安全度过了一段旅程，押运负责人吴瀛（yíng）

脸上却没有一丝一毫放松的表情，仍是眉头紧皱：国民党中央政治会议刚刚通过了张继关于故宫文物分运洛阳与开封的提案。行政院则主张将文物迁往上海租界保存。这批文物到底该存放于何处？国民政府一时难以决定。这么多珍贵文物在车站停留，万一发生什么事，后果不堪设想！想罢，吴瀛直奔军政部，请求借调卫兵 500 人即刻驻守火车站。军政部以最快的速度完成支援部署。

最终，临时中央政治会议决定将其中的文献档案留存南京，其他文物迁往上海。3 月 4 日，滞留浦口的文物终于装运上船，启程前往上海。除了一路护送的北平宪兵、故宫博物院押运人员和警卫，南京宪兵司令部又派了一个机枪连随船护卫。

文物到了上海，存放在法租界的仁济医院，暂时相对安全。此后，又有

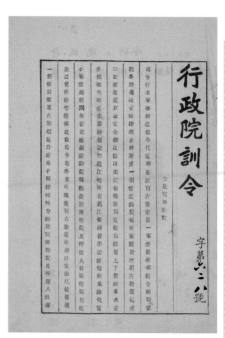

行政院训令

故宫古物南移，"运抵浦口，如须运沪，其最安全办法，似以由江轮转运为宜……如须由铁路运送，则过江时，所有过江装卸费用，因系包商承办……押运人员届时照付现款，以免纠纷……"

四批文物陆续离开北平，运抵上海。

这一路，守卫者不断增加，如铁桶一般保证一箱一箱宝物的安全。其后的十多年中，文物在多地多线辗转，军队将士官兵、地方武装力量始终相随，与故宫工作人员共同筑起坚固的防线。

大家同心，才护得文物周全。

1933 年 2 月 7 日易培基致蒋介石电稿

第一批文物起运后，易培基致蒋介石电报称："故宫物品第一批二千一百余箱，已于本日辰刻开车，由平汉转陇海运浦。本院派简任秘书吴瀛，率同职员十四人，随车照料。汉卿兄亦派宪兵卫队百数十人，押车保护。第二批日内即起运。"

世上只此一件的"瓷母"：各种釉彩大瓶

文 / 谢菲　　审 / 吕成龙

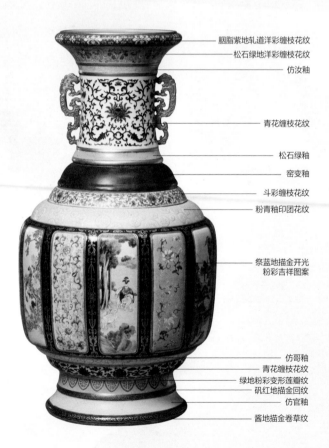

胭脂紫地轧道洋彩缠枝花纹

松石绿地洋彩缠枝花纹

仿汝釉

青花缠枝花纹

松石绿釉

窑变釉

斗彩缠枝花纹

粉青釉印团花纹

祭蓝地描金开光粉彩吉祥图案

仿哥釉

青花缠枝花纹

绿地粉彩变形莲瓣纹

矾红地描金回纹

仿官釉

酱地描金卷草纹

在中国古代制瓷工艺的顶峰时期，工匠们做出的器物是什么样的？技术有多高超？

看到各种釉彩大瓶，你基本也就找到了答案。

康熙三十六年（1697 年），16 岁的唐英开始在紫禁城里的养心殿工作；雍正六年（1728 年），因为办事干练，时年 47 岁的唐英被派到了景德镇，协助管理御窑厂的事务。唐英非常敬业，带领御窑厂的工匠们在仿古创新方面做出了很多尝试。在此期间，大量精品被烧制出来，其中就包括这件各种釉彩大瓶。

根据设计图来看，瓶身自上而下装饰的釉、彩有 15 层，品种有金彩、洋彩、青花、斗彩、松石绿釉、粉青釉、霁蓝釉、窑变釉、仿汝釉、仿哥釉、仿官釉等。这些釉、彩里，有的需要高温烧，有的需要低温烧，要知道，在清代可是没有温度计的，窑工怎么控制温度？他们只能通过看火焰的颜色、用一次性的测温瓷片等这些简单的办法来解决问题。

今天看来很容易的烧制方法，在古代却是非常难实现的。比如，瓶身上有一种釉叫作高温铜红窑变釉，它只有在 1250 ~ 1280℃的区间内，才能呈现出红色：温度高一点儿，就没有了颜色；低一点儿呢，就会变黑。这种釉对温度的要求非常苛刻。计算起来，高温铜红窑变釉的烧制成功率可能低于 20%，那么推导至整件器物，可以想象其烧成难度极大，但它却真的出现在了大家面前，而且这么多年完好如初，不得不说是一个奇迹。

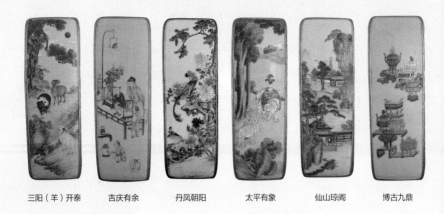

三阳（羊）开泰　　吉庆有余　　丹凤朝阳　　太平有象　　仙山琼阁　　博古九鼎

在瓶的腹部，还有一圈主题纹饰，为祭蓝地描金开光粉彩吉祥图案，共有 12 个，其中 6 幅是有吉祥寓意的图画，分别叫作"三阳（羊）开泰"、"吉庆有余"、"丹凤朝阳"、"太平有象"、"仙山琼阁"和"博古九鼎"，另外 6 幅则是花卉图案等。种种吉祥寓意都被能工巧匠精细地描绘在瓶身上。

清代乾隆时期历时 60 年，是封建社会发展的太平盛世。乾隆皇帝对瓷器情有独钟，再加上督陶官唐英对景德镇御窑厂的苦心经营，一大批身怀绝技的名工巧匠会集到了景德镇，使瓷器生产在数量和质量上都达到了前所未有的繁盛局面，各种釉彩大瓶就诞生于这样的环境，大家给了它"瓷母"的美称，流传至今，弥足珍贵。

第三章

沪上风波

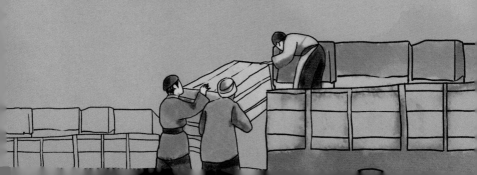

1933 年 2 月至 5 月，文物分五批在各方工作人员及军警的护送下安全抵达目的地——上海。

上海

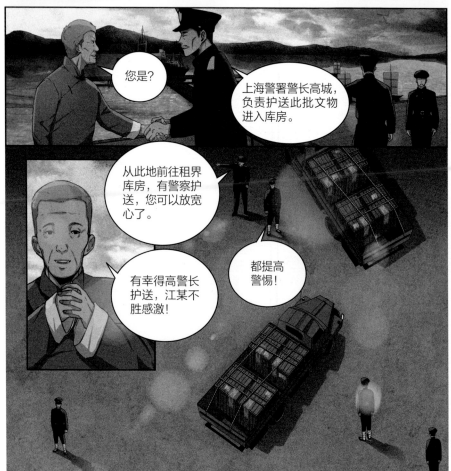

江老，宪兵已经用卡车将文物全部运过来了。

好，马上展开文物清点工作。

梁先生已经带领各组开始清点了。

务必要仔细，不要怕麻烦，每一箱都要拆开来看。

是！

江禾姐姐！我们也来帮忙！

你们的任务就是看好这些箱子，不能让任何人靠近它们哟！

噢……

小云，警戒右边！

江禾姐姐说了，不许任何人靠近！

你们几个干吗呢？

放心吧！

怎么了？慌慌张张的。

我刚才看了看临时库房，根本存放不了全部文物！

政府方面怎么说？

让我们借用上海各大银行的金库。

哎呀!

! !

没事吧,
江禾?

有东西扎
我的脚。

进来!

江叔叔!

陆远，这么晚了有什么事吗？

下午我跟江禾去了海边。

上海是一座拥有深厚文化底蕴的城市，有空就好好逛逛！

在回来的路上，我发现有人跟踪我们。

什么？

能确定对方是什么人吗？

只看到几个穿西装戴白边礼帽的人一直跟在我们身后。

看来觊觎这批文物的人有些坐不住了。找库房的事必须要抓紧时间了。

警员们都在岗在位吗？

都恪尽职守。

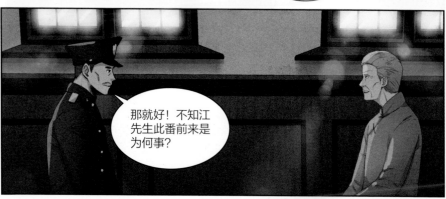

那就好！不知江先生此番前来是为何事？

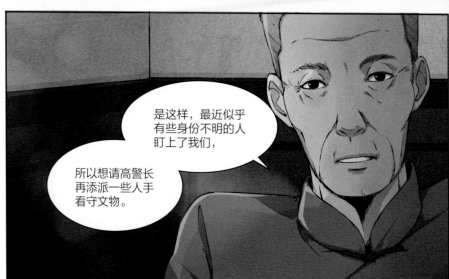

是这样，最近似乎有些身份不明的人盯上了我们，

所以想请高警长再添派一些人手看守文物。

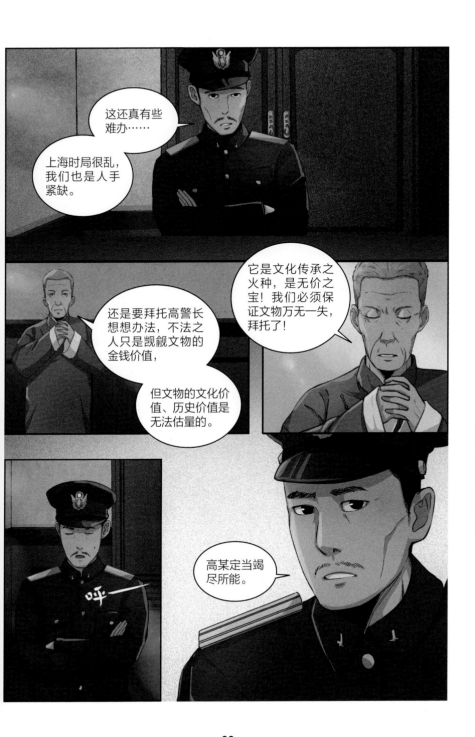

99

1933 年 4 月 上海

大川?

喂!那对小两口!

出发前特意来跟你们俩道别。

这次要被调去哪儿?

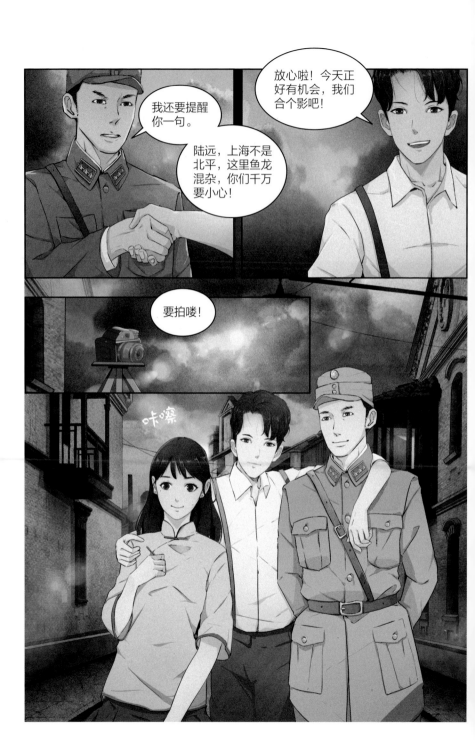

等相片冲洗出来，我就给你寄过去。

陆远江禾，后会有期！

江先生！

不要这么莽撞，要沉得住气！发生什么事了？

高警长刚才派人来说，他又给我们增加了警卫人员！

知道了！

呼—

几番交涉之后，文物终于安全存于法租界库房。

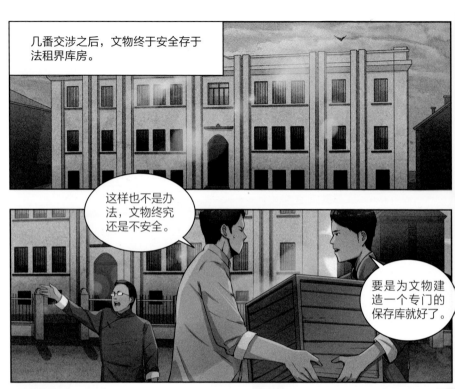

这样也不是办法，文物终究还是不安全。

要是为文物建造一个专门的保存库就好了。

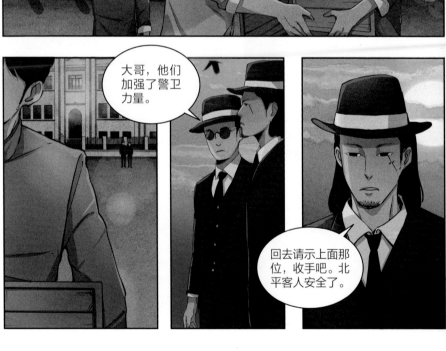

大哥，他们加强了警卫力量。

回去请示上面那位，收手吧。北平客人安全了。

父亲大人膝下：

北平一别已数月有余，儿十分挂念父母亲大人。

跟随文物护送队伍一路南下，虽困难重重，但所幸文物安然无恙。

在危急关头，幸能化险为夷，儿愈发不能理解文物南迁之举。

于乱世之中，如何才能完成这艰难的任务，我们和文物要流浪到何时呢？望父亲大人能为儿解惑。

嗯？

我心里的声音，父亲能否听到呢？

紧急的点收：
一个都不能少，"逃难路上"怎么给百万件文物上"户口"？

文 / 张林　　　审 / 徐婉玲

1933 年 3 月 4 日，在南京耽搁了近一个月后，除了文献档案暂存国民政府行政院大礼堂，第一批南迁文物坐上了"江靖号"轮船，启程前往上海。3 月 5 日，文物顺利抵达上海市招商局金利源码头，并存入临时库房——爱多亚路天主堂街 26 号仁济医院大楼。

随后，第二批至第五批南迁文物也陆续起运，第五批文物在 5 月 23 日抵达上海。这些文物，除来自故宫的，还有来自古物陈列所和颐和园等处的。

此时，又有一个难题摆在了大家面前：一万九千余箱文

物（其中故宫文物一万三千多箱）急需上"户口"。这些文物在装箱时已经登记造册，但信息不够细致、不够全面，大家必须尽快建立完整文物档案，详细记录南迁文物信息。否则，万一文物出了差池，连损失都难以确认。

文物点收，刻不容缓！

这么多文物信息的整理记录是一项非常庞杂、严肃的工作，需审慎对待。

最首要的工作便是给文物编号。时任故宫博物院院长马衡以清室善后委员会《故宫物品点查报告》为底账，重新编制故宫博物院南迁文物箱件清单即《国立北平故宫博物院存沪文物点收清册》（简称《存沪文物点收清册》），以"沪""上""寓""公"四字分别起编古物馆、图书馆、文献馆和秘书处箱件。故宫博物院现存文物账册信息系统中，仍保留有相关信息。例如，青花蓝查体梵文出戟（jǐ）法轮盖罐，参考号为"雨二一六"和"公三九七六"。"雨"为

《点验存沪文物简则草案》

草案对点验文物各项事宜做详细规定：如点验完毕之箱件，由组长签封，加贴"查讫（qì）"标签；点验时，如遇物品有疑问，应将疑点详记于事务记载册；凡已点验物品，应妥慎包装，归入原箱等。

《点收存沪文物箱件总报告》

该报告对存沪文物逐一开箱清点并详细著录。存沪文物，迁京保存，点收工作，暂告结束。所有本处点收各该馆处箱件工作经过情形，除业经分别编具报告呈送在案外，理合将全部点收颠末，撮（cuō）举大纲汇编总报告，送请鉴核，准予备案。

《故宫物品点查报告》中重华宫崇敬殿的文物编号，"公"为《存沪文物点收清册》中秘书处文物箱件的编号。由此可知，这件明宣德时期的重要瓷器原藏重华宫崇敬殿，南迁时由秘书处打包装箱。迁至上海后，经点收整理，编入"公字第三九七六"号箱件。

选用这几个字的缘由，带着故宫人几分自嘲与揶揄。"寓公"指的是流亡他乡的贵族，语出《礼记·郊特牲》："诸侯不臣寓公，故古者寓公不继世。"用在这里，透露着故宫人为保护故宫文物而远走上海的无奈。

在具体的点收过程中，各种问题层出不穷，导致整个过

程长达两年半。比如说，为了点验图书、字画类文物，需在文物上加盖印章，作为院中保管文物的证明。这一原则是大家都认同的，但印章上用什么印文，却各有意见。有人主张用"故宫博物院珍藏"，有人觉得应该用"故宫博物院理事会珍藏"，而监察委员则主张用他的私章。经过多方讨论，考虑到此次点收工作是教育部派人监察，便由教育部刻"教育部点验之章"，在点验时钤（qián）盖。

最终，此次点收共编《存沪文物点收清册》727 册，是关于故宫南迁文物信息的最完整著录，其中品名、编号、数量等款目资料，至今仍具有重要参考价值。

诗画相映，宋徽宗细致入微的美学思想：《芙蓉锦鸡图》

文/张林　　审/汪亓

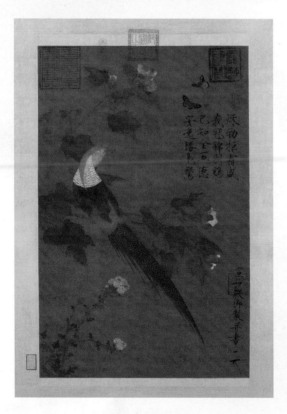

　　《芙蓉锦鸡图》是宋代花鸟画中的精品。从画作内容上看，一只锦鸡占据画面核心位置，立于芙蓉花枝上，机警而敏锐，回首凝望在风中翩跹追逐的两只蝴蝶。因为采用了双钩法绘制，细劲的线条将锦鸡、花叶的造型都勾勒得极为准确；而层次明晰、浓淡相宜的色彩晕染，则让整个画面显得更为生动，可以说是"形神兼备，曲尽其妙"。

　　除此之外，画心右上还有宋徽宗赵佶著名的瘦金体题跋（bá），"秋劲拒霜盛，峨冠锦羽鸡。已知全五德，安逸胜凫（fú）鹥（yī）"；右下还落了"宣和殿御制并书天下一人"款。笔体清瘦劲健，诗文与精致的图画相互辉映，相得益彰。

　　可别遗漏了《芙蓉锦鸡图》画心上盖着的大大小小的 9 个印章，比如宋徽宗的"御书"，元文宗内府的"天历之宝""奎章阁宝"，清乾隆帝的"乾隆御览之宝"等。其中在裱边左下角偏僻的位置还钤有一枚特殊的章。仔细辨认，能看到"教育部点验之章"七个篆字。

　　这是个什么章？为什么古书画上会有这么"现代"的章？它为什么会盖在这种位置？

　　其实，这正是《芙蓉锦鸡图》曾经为南迁文物的最好证据。

　　正如我们前面讲过的，1933 年 5 月，第五批南迁文物运抵上海。为对这五批文物进行重新登记造册，北平和上海方

教育部点验之章

面共同确定了点收原则，为确保文物安全，书画、图书等所有能盖章的存沪文物统统加盖"教育部点验之章"。所以，我们今天还能在宋人《秋林放犊图》轴、倪（ní）瓒（zàn）《秋亭嘉树图》轴、明人《货郎图》轴等故宫博物院藏的珍贵文物上看到这个印章。

值得注意的是，这个章并未盖在画心上。在点收时，关于这个印章，图书馆、文献馆两馆没有什么意见，但古物馆的同人却十分不满。为什么呢？一幅画作之上，所钤印章大多为历代帝王、内廷收藏印，如今加上这样一方印着实有些不伦不类。经过大家据理力争，最后才将盖章位置定在了画心外的裱边部位，将对画作的影响降到最低程度。

根据专家的研究，这幅画作的艺术风格不同于《枇杷山鸟图》等宋徽宗其他画作。现存记载南宋宫廷藏画的《南宋馆阁续录》将此画列入与"御画"并列的"御题画"一类，表明《芙蓉锦鸡图》可能仅仅是由赵佶亲笔题诗的一幅花鸟画，真正的作者可能另有高手。

在这一幅画中，我们可以一窥宋徽宗的喜好，可以探寻画作背后的隐情，可以还原创作时代的情景，可以追溯（sù）画作百年的流转……这些不可复制的记忆和秘密，正是典守文物的意义所在。

伦敦之行

1935 年，上海

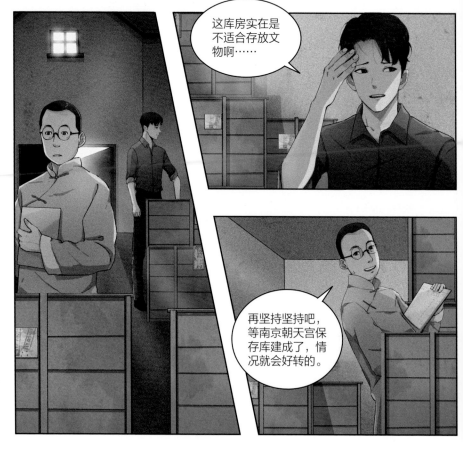

这库房实在是不适合存放文物啊……

再坚持坚持吧，等南京朝天宫保存库建成了，情况就会好转的。

116

文件传达的意思我们都清楚了，你有什么想法，江兄？

这是件好事，但其中也存在好多问题……

我明白其中的艰难，还望诸位同人与我一起尽力克服，此事的意义非比寻常。

今天把大家叫来，是有一件重要的事宣布。

我们又要出远门了。

这次的目的地是伦敦。

这要坐多久的船哪？

英国伦敦？

太不安全了吧！

装文物的箱子要更结实，外面再套上铁皮箱。

去国外参展的难度很大，首先文物的安全就很难保证。

尽快联系英方，看如何解决。

运输方面的问题如何解决？

好！

诸位，参加国际展览是一次千载难逢的机会，可以极大地增强我们的民族自信心！

我知道困难很多，大家要齐心协力，一起克服！

散会吧，从明天开始，大家按时向我汇报准备工作进度！

你拍什么呢，陆远？

我想记录一下文物的打包过程。

首先，要把文物放入囊匣中。

再将囊匣放入箱中，囊匣和箱子的空隙都要塞满棉花、藤丝和木屑。

确保文物在箱中不会晃动。

最后，还要在箱子外面箍上铁条，进行加固。

差不多啦！

哦哦！

严格按照这几个步骤进行装箱，才能确保文物不会受损害哟！

江先生！

这次英国之行，你跟陆远可要好好准备，还需要你们做翻译跟讲解呢。

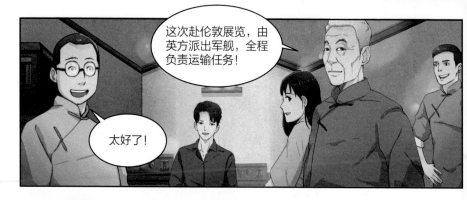

这次赴伦敦展览，由英方派出军舰，全程负责运输任务！

太好了！

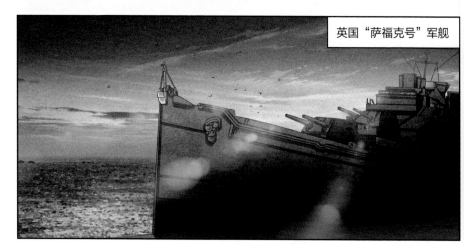

英国"萨福克号"军舰

122

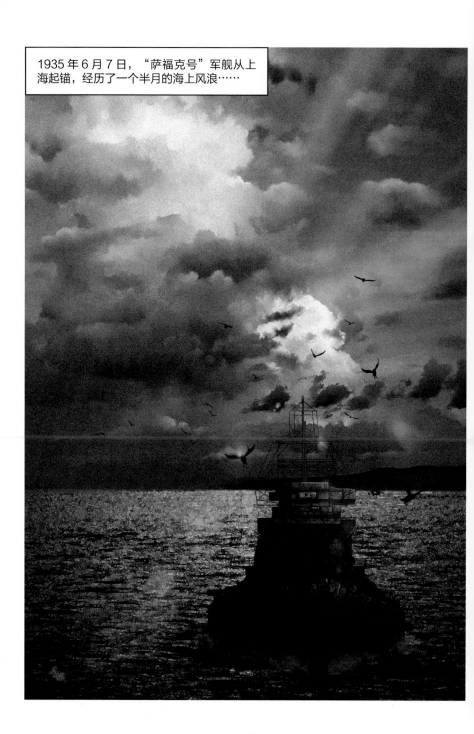

1935年6月7日，"萨福克号"军舰从上海起锚，经历了一个半月的海上风浪……

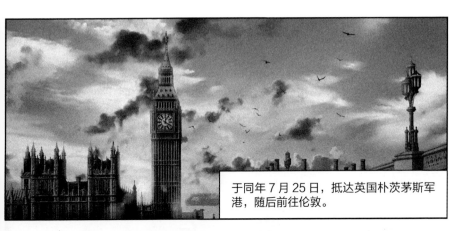

于同年 7 月 25 日，抵达英国朴茨茅斯军港，随后前往伦敦。

英国皇家艺术学院

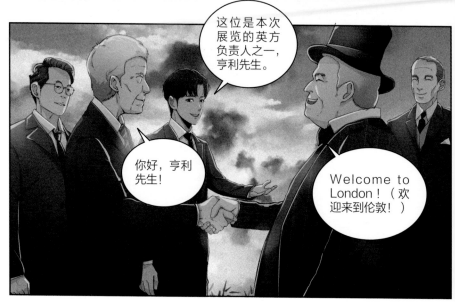

各位请看，我们已经将送抵的精美文物在展厅摆放好了。

书画展厅虽然小了点，但还是可以摆放开的！

这不太合适吧……

为了方便阅读，文中英语台词以中文体现。

这边展厅摆放的是青铜器，听说有几千年的历史了，真是不可思议！

英方的布展方式与我们有很大不同啊……

对啊，我们的展线是逆时针的，横轴的书法作品可不能从左往右看哪，岂不是让观众先看结尾再看开头。

这么设计展线不方便观众参观啊。

他们说什么呢？

展线还是应该由我们来设计，看来需要与亨利先生沟通的问题很多呀。

就是这样，还请亨利先生帮忙协调一下，万分感谢！

好的，我明白了！我会向上级汇报中国朋友们的建议的！

中国文化真是博大精深，竟有如此多的讲究……

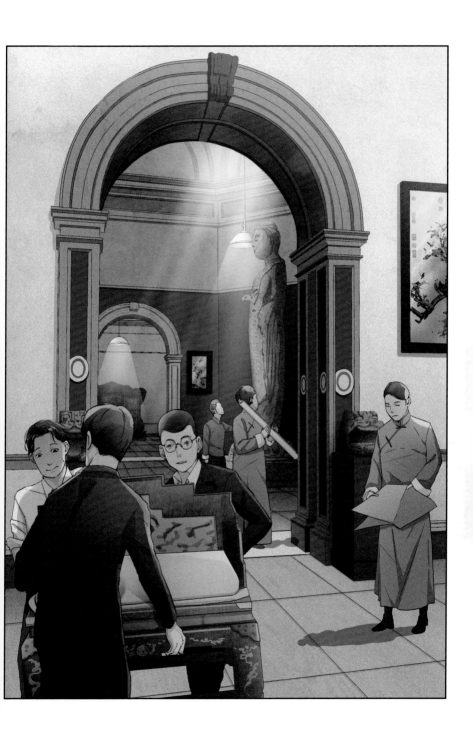

小姑娘，把这些画挂到小厅去吧。

亨利先生！

有些安排，我不敢苟同。

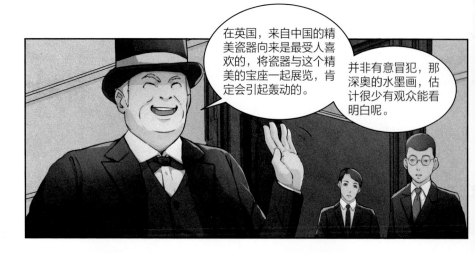

在英国，来自中国的精美瓷器向来是最受人喜欢的，将瓷器与这个精美的宝座一起展览，肯定会引起轰动的。

并非有意冒犯，那深奥的水墨画，估计很少有观众能看明白呢。

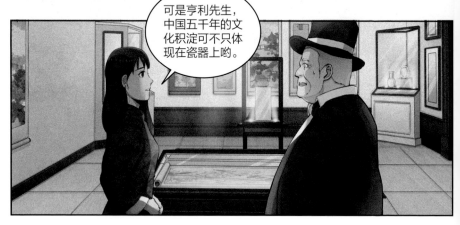

可是亨利先生，中国五千年的文化积淀可不只体现在瓷器上哟。

134

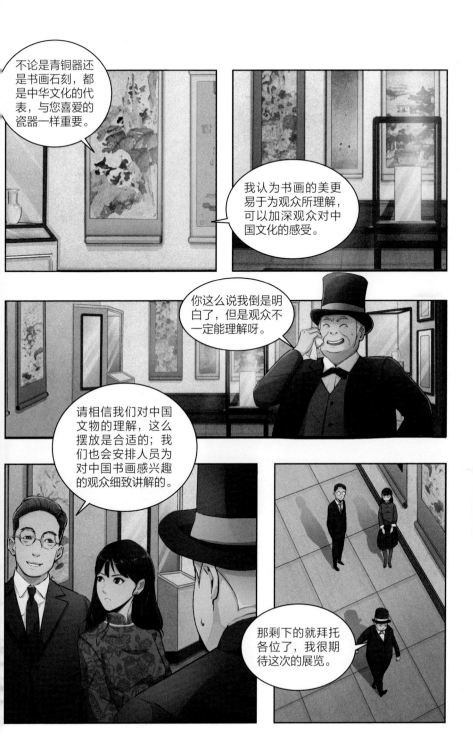

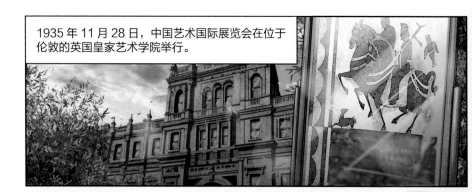

1935 年 11 月 28 日，中国艺术国际展览会在位于伦敦的英国皇家艺术学院举行。

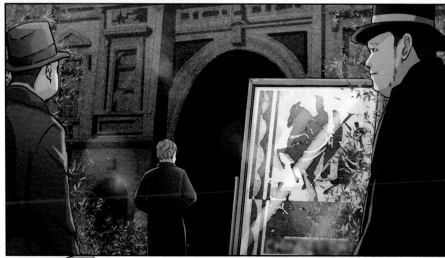

这是宋朝皇帝赵佶所作《池塘秋晚图》。

啊！

女士，能否详细地讲解一下呢？

赵佶擅长书画，这是他的代表作之一，横排平铺构图有唐朝意味，荷塘白鹭……

137

老江……出这么多汗，有些紧张啊？

我紧张什么，这西服领子就是不舒服。

这人身上好大的烟味。

安保工作不能有丝毫马虎，必须时刻保持警惕，你我都要盯紧了。

此次展览在欧洲引起了轰动，中国文物的魅力感染了人的心灵。

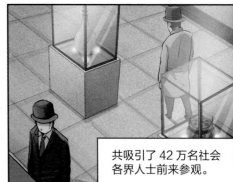

共吸引了 42 万名社会各界人士前来参观。

英国王室和内阁成员得地主之便，几乎全都前来观展，欧洲各地的艺术家也慕名而来，盛况空前。

在进行了百日的展览后，于 1936 年 3 月 7 日正式闭展。

这些日子，各位都辛苦了！

几位老师一起合个影吧，这个机会实在太难得了。

咔嚓！

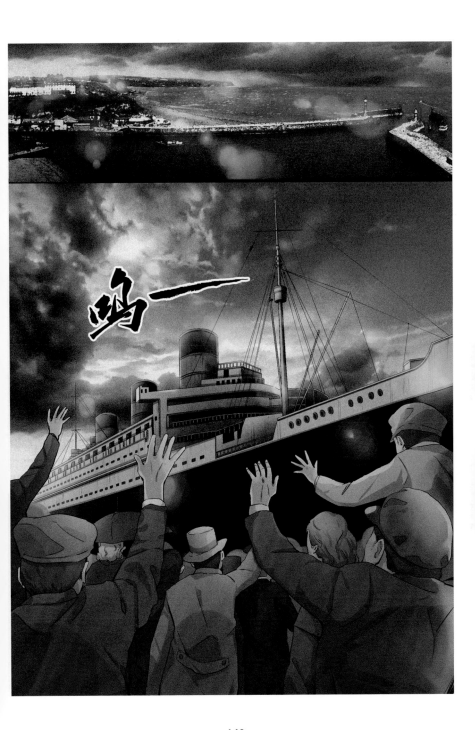

144

展览结束后，参展文物由"蓝浦拉号"于1936年4月9日载运返程。

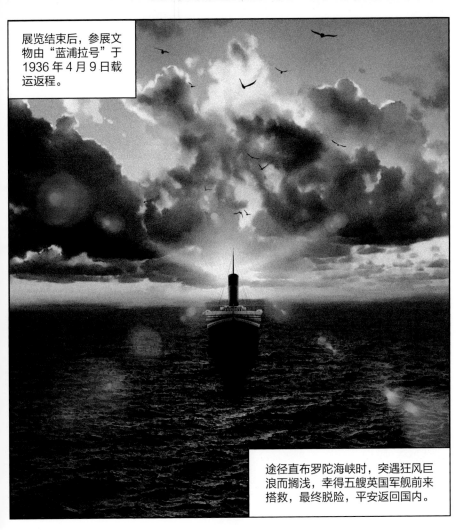

途径直布罗陀海峡时，突遇狂风巨浪而搁浅，幸得五艘英国军舰前来搭救，最终脱险，平安返回国内。

更大的争议：
大战一触即发，
文物何必再次涉险出国展览？

文／李睦麟 审／徐婉玲

1934 年，以庆贺次年英国国王乔治五世继位 25 周年为契机，英国的资深中国艺术品藏家及学者有意组织一次规模空前的 "中国艺术国际展览会"，展出世界各地收藏的中国文物，并向中国发出了参展邀请。

然而，此时的华夏大地正笼罩在战争的阴霾（mái）中。故宫部分珍贵文物已于前一年运至上海，工作人员正在进行繁重的点收造册工作。正如一年前文物南迁的决议引起轩然

大波，这一消息刚一披露，就在国内引发了争议：大战在即，应集中财力、人力、物力全力以赴，况且时下强敌环伺，日军战舰在沿海地区横行，岂能让文物"出海"再一次赴险？坊间甚至出现传闻——政府要借运英展览的名义用文物抵押贷款。

但另一方面，如果能够成行，这将是中国文物第一次参加世界性的展览，是将古老文化的魅力展现给世界的绝好机会，可以展示我国悠久灿烂的文明，促进国际文化交流，增强中国在国际上的影响力。

经过一番深思熟虑，国民政府教育部毅然决定：从故宫

博物院南迁文物中择选精品，参加展览！

　　为确保参展顺利，保证文物安全，故宫博物院理事会决议成立"伦敦中国艺术国际展览会筹备委员会"，该委员会从南迁文物中选定了 735 件精品。故宫人选品时有两个原则：非精品不入选，绝无仅有的孤品不入选。1935 年 7 月 25 日，参展文物经船运抵英国。展览总计展出文物 3080 件，来自15 个国家，其中来自故宫的文物占了近四分之一。为期 14周的展览在伦敦引起了巨大的轰动，有超过 42 万人赴展参观。尤其在展览结束前的几天，每天参观人数都有 2 万多人。

　　在展会上，故宫人见到了从世界各国前来参展的中国文物，其中有藏于美国宾夕法尼亚大学博物馆的唐太宗昭陵六

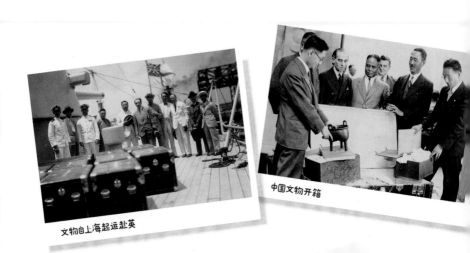

文物自上海起运赴英

中国文物开箱

骏石刻之一飒露紫，还有原本存于河北易县的唐代三彩罗汉像，等等，大多是从中国盗运而出，令人不胜唏嘘。

　　1936 年 4 月 9 日，故宫人护送文物启程返沪。回程时，没有像去程时是由英国军舰运输，而是变成由邮轮装运、军舰分段护送。中间虽然经历了在直布罗陀海峡的搁浅，也又一次面临了"变卖国宝"的谣言风波，但最终还是有惊无险，安全返回中国。

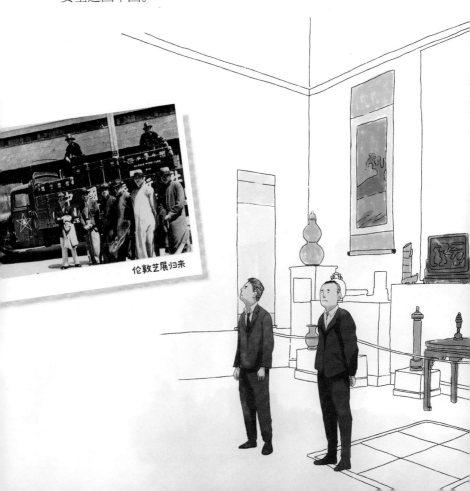

伦敦艺展归来

远渡重洋，献给"天朝上国"的礼物：铜镀金写字人钟

文 / 李睦麟 审 / 郭福祥

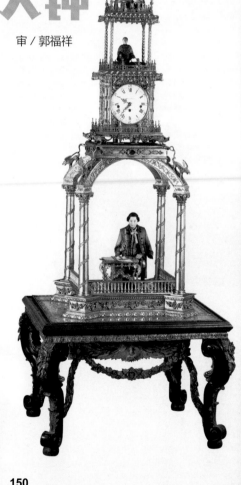

故宫的钟表馆里有一件极为引人瞩目的展品：它有两米多高、近一米宽，像一个金子做的阁楼。最为特别的是，阁楼里还有一个单膝跪地的写字机械人玩偶，手中握着毛笔，仿佛正在书案上写着什么。它就是著名的铜镀金写字人钟。

清宫有着巨量的外国钟表收藏。这些藏品虽然名为"钟表"，但指示时间只是其功能中的一小部分。它们大多带有大量的精巧机关和灵动部件，

运转起来令人啧啧称奇。这件铜镀金写字人钟堪称最独特的一件。

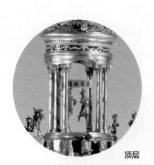

顶层

写字人钟有四层楼阁：顶层的亭子为圆形，两个小人在其中舞蹈。当发条启动、音乐响起，小人手中的横幅缓缓展开，显示出"万寿无疆"的美好祈愿。第三层的敲钟小人每逢3时、6时、9时、12时准时敲动钟碗奏乐，第二层的钟表计时部分标志着制造商"威廉姆森"的名号。这些机关精妙异常，但还远非整件时钟最精巧、神奇的部分。

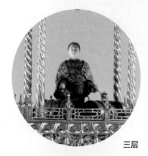

三层

在钟的最底层，是这件钟表最精彩、奇妙也是最繁复的部分——写字人。写字人的机械系统与计时部分并不相连，而是一套独立的装置。他看似西方绅士相貌，单膝跪地，一手执笔、一手扶案。当拧紧发条、扭动开关，写字人就会在机械驱动下提笔写出"八方向化，九土来王"八个工整有力的汉字。机械人的头还可以在写字的同

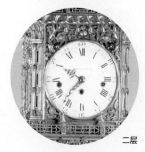

二层

底层

时随之摆动，生动万分。

如今的我们不免讶异，如此高难度的动作是如何实现的？

原来，有三个按照笔画与动作特制的机械圆盘在内部控制写字部分，圆盘的边缘有长短、距离不一的凹凸槽。通过这些圆盘的布局和联动，机械人的身体得以灵活书写出横竖笔画，最终实现了这样华丽的表演效果。

显而易见，这件机械结构精巧复杂的大型钟表是英国专为中国宫廷定制的。虽然表盘上写着"威廉姆森"，但经过专家学者们的研究发现，这件器物中的机械人部分应该出自瑞士制表名匠雅凯 - 德罗之手。雅凯 - 德罗非常擅长制作机械人，除了这件写字人钟，在瑞士还保存有他制作的西洋写字机械人、绘画机械人、音乐演奏机械人等。

这件铜镀金写字人钟从遥远的海外来到清宫，又在南迁之路上颠簸流离。现在，它静静陈列于钟表馆中，虽然默不作声，却是这段由盛而衰，再到富强的漫长历史的绝佳见证。

大战前夕

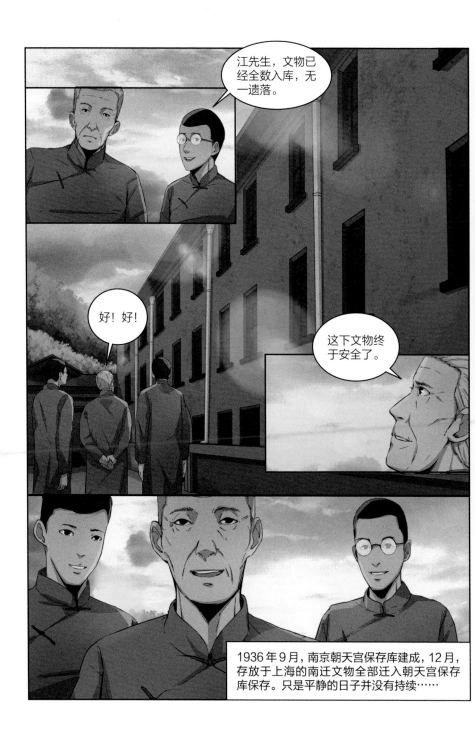

154

1937 年 8 月 13 日，中国军队主动出击，围剿驻扎在上海的日军，之后日军疯狂反扑。

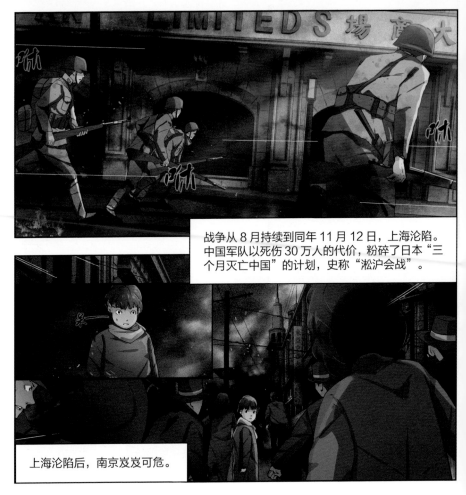

战争从 8 月持续到同年 11 月 12 日，上海沦陷。中国军队以死伤 30 万人的代价，粉碎了日本"三个月灭亡中国"的计划，史称"淞沪会战"。

上海沦陷后，南京岌岌可危。

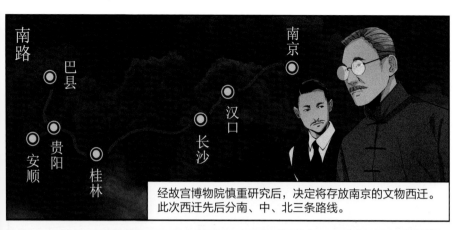

南路

巴县

贵阳

安顺

桂林

南京

汉口

长沙

经故宫博物院慎重研究后，决定将存放南京的文物西迁。此次西迁先后分南、中、北三条路线。

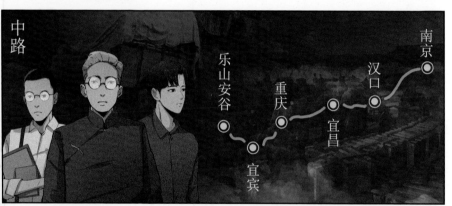

中路

乐山安谷

重庆

宜昌

宜宾

南京

汉口

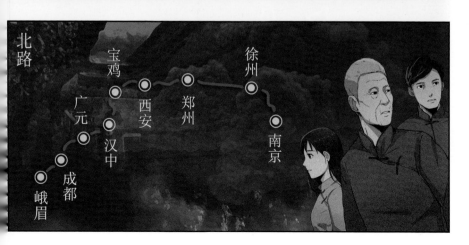

北路

宝鸡

广元

西安

郑州

汉中

成都

峨眉

徐州

南京

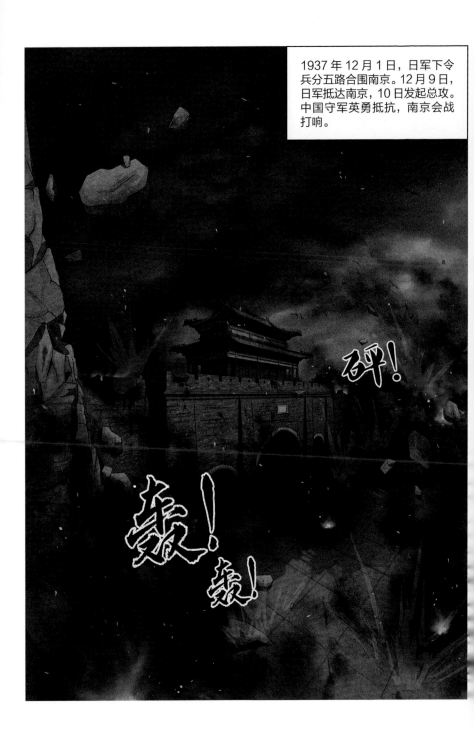

1937 年 12 月 1 日，日军下令兵分五路合围南京。12 月 9 日，日军抵达南京，10 日发起总攻。中国守军英勇抵抗，南京会战打响。

南京 火车站

咱们这是逃难！你还带条狗！

吉米也是我儿子，我怎么能扔了它。

老公，我们这是要去哪儿啊……

先往西走吧，中国现在哪还有安全的地方。

你说南京能守住吗？

我看没戏。

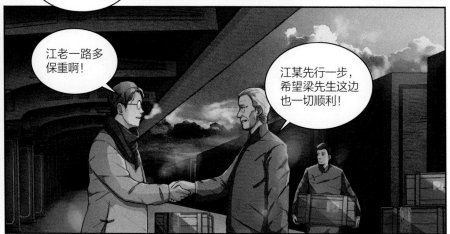

江老一路多保重啊！

江某先行一步，希望梁先生这边也一切顺利！

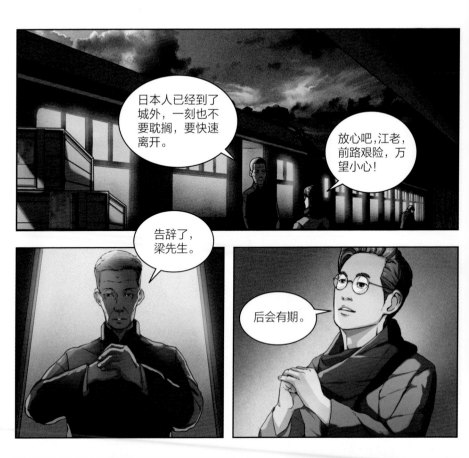

你都带的什么乱七八糟的,这么沉!

都要分开了还凶我!

回到北方一定要注意保暖,知道吗?

真是的!

真的不一起走吗?

我也有任务啊,梁先生负责中线,需要我帮他。

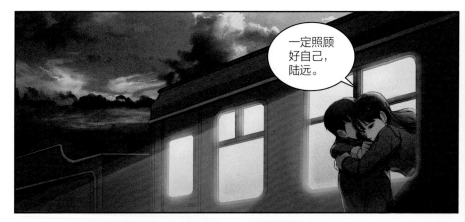

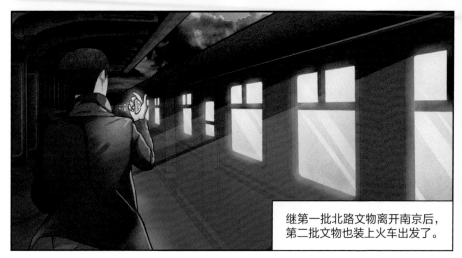

继第一批北路文物离开南京后，第二批文物也装上火车出发了。

什么？为什么说不管就不管了！

梁先生，你先冷静，听我说。

你们走了，这几千箱文物怎么办？

将它们丢在战火里等日本人来炸吗？

我没法冷静！

梁先生……

我们也是执行命令，这艘船被调走去运送军用物资。

我劝你们不要在我这儿浪费时间了，赶紧去找船吧。

南京真的守不住了吗？

快去找船吧，先生。

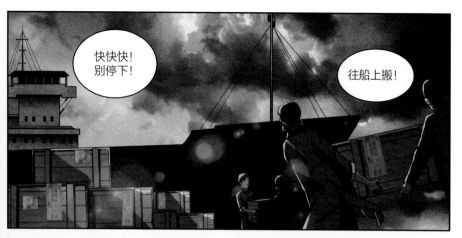

165

还有多少箱没装船？

那边还有近三千箱！

我去船上看过了，真的装不下了……

怎么办？

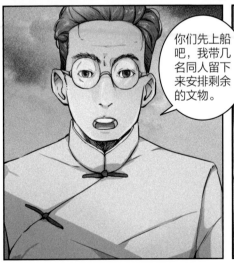

你们先上船吧，我带几名同人留下来安排剩余的文物。

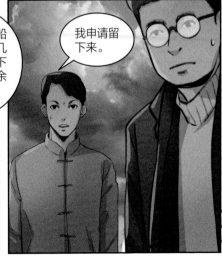

我申请留下来。

166

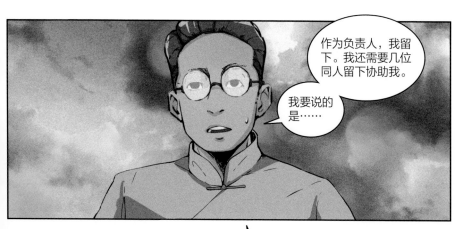

作为负责人，我留下。我还需要几位同人留下协助我。

我要说的是……

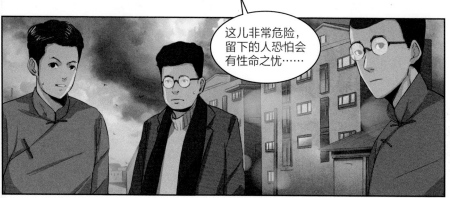

这儿非常危险，留下的人恐怕会有性命之忧……

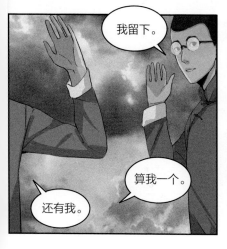

我留下。

算我一个。

还有我。

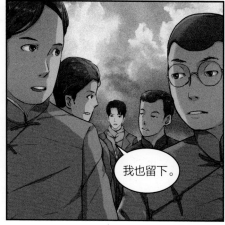

我也留下。

陆远……

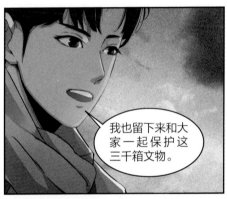

我也留下来和大家一起保护这三千箱文物。

就这样吧，各位，没时间了！现在上船快走！

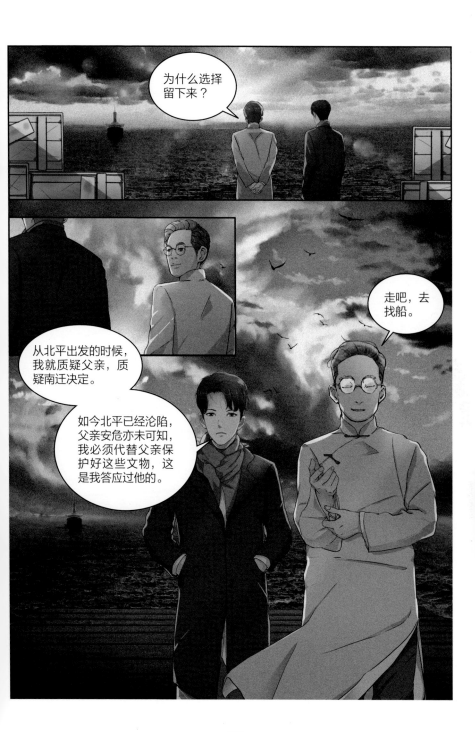

南京下关码头

船！

我们要上船！

我们要上船!

我们要上船!

局势越来越危急了,不能再等了。

想尽一切办法找船!

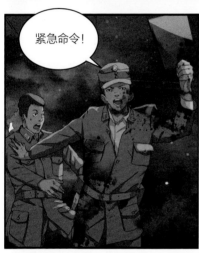

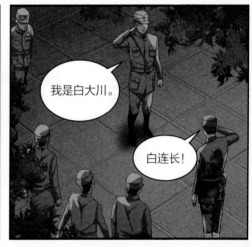

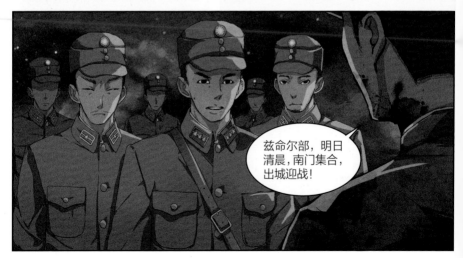

快看!

又有船来了!

船长，人实在太多了！靠岸后局面肯定会失控的！

没办法了，原地下锚，全员待命！

那船怎么不动了啊？

船没过来！

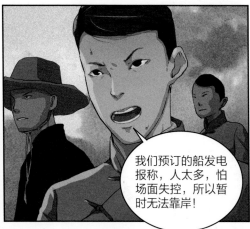

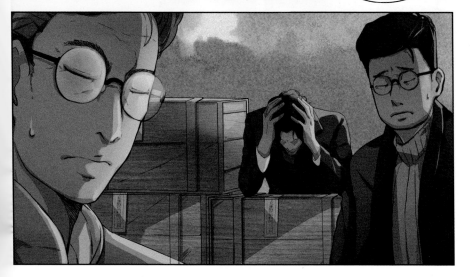

小心一点！

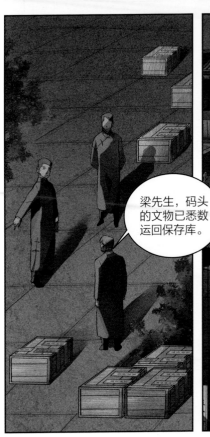

梁先生，码头的文物已悉数运回保存库。

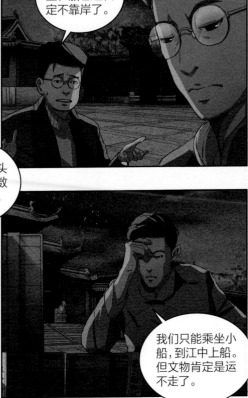

怎么办？梁先生，船已经决定不靠岸了。

我们只能乘坐小船，到江中上船。但文物肯定是运不走了。

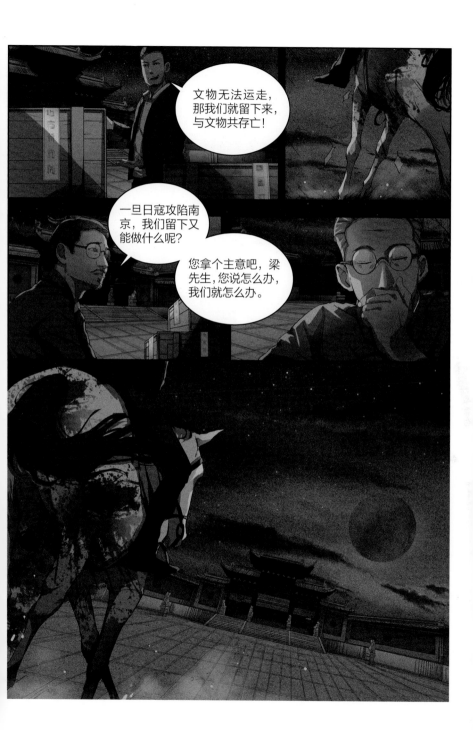

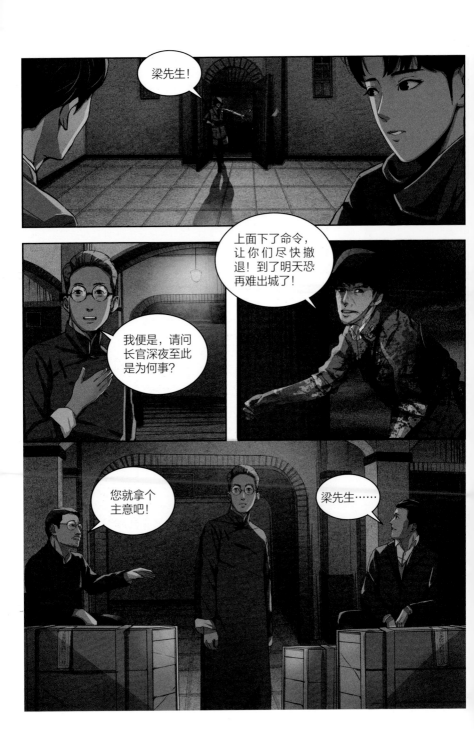

178

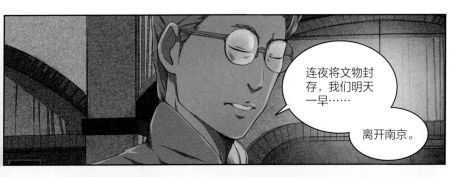

连夜将文物封存，我们明天一早……

离开南京。

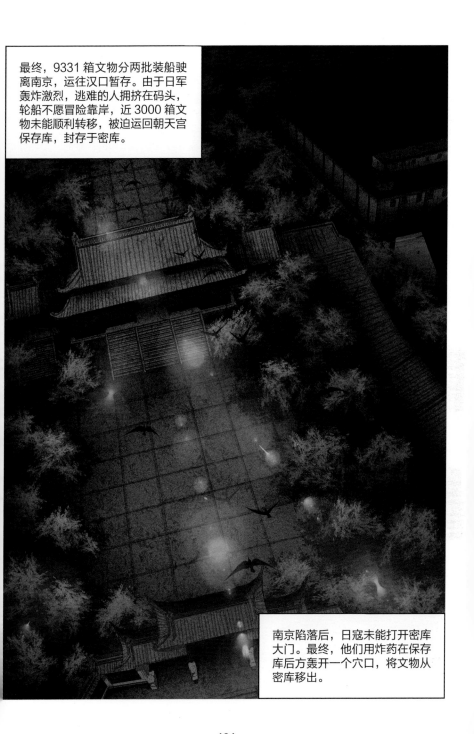

最终，9331 箱文物分两批装船驶离南京，运往汉口暂存。由于日军轰炸激烈，逃难的人拥挤在码头，轮船不愿冒险靠岸，近 3000 箱文物未能顺利转移，被迫运回朝天宫保存库，封存于密库。

南京陷落后，日寇未能打开密库大门。最终，他们用炸药在保存库后方轰开一个穴口，将文物从密库移出。

南京会战是中国军队在淞沪会战失利后，
为保卫南京与日本侵略军展开的战斗。

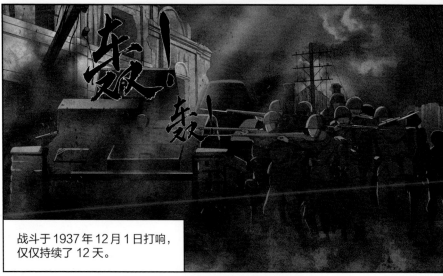

战斗于 1937 年 12 月 1 日打响，
仅仅持续了 12 天。

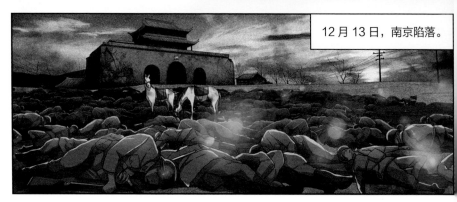

12 月 13 日，南京陷落。

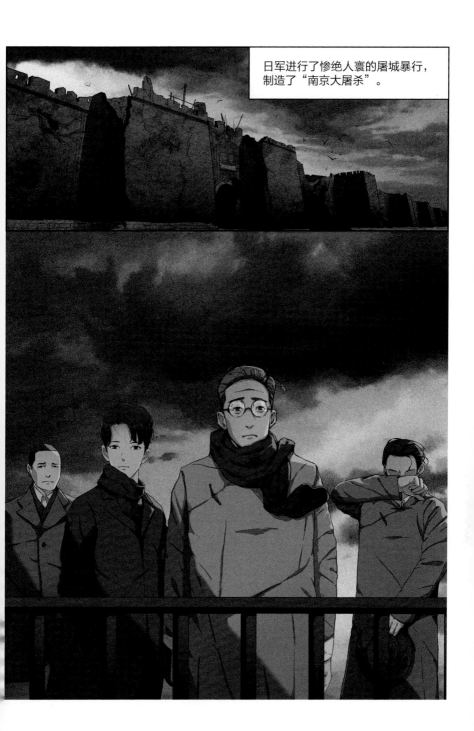

日军进行了惨绝人寰的屠城暴行，
制造了"南京大屠杀"。

困难的保存：
战火纷飞中，
如何为文物建一个安全的家？

文 / 谢菲　　审 / 徐婉玲

　　文物南迁至上海后，局势相对稳定。但是难题又来了，故宫所藏文物，尤其是图籍十分珍贵，对环境温度与湿度等的要求很高。黄浦江畔的临时贮藏地不仅潮湿，而且多煤烟，不利于保存文物。那怎么办呢？

　　文物保存库需要建立在环境适宜、面积宽广的地点。经过多次讨论，南京朝天宫进入了大家的视线。

　　朝天宫是什么样的地方呢？

相传，此乃吴王夫差设立的冶铸作坊。后来逐渐成为道教圣地。明洪武十七年（1384），朱元璋下诏改建，赐名"朝天宫"，在这里，皇室贵族焚香祈福，文武百官演习朝拜，亭台楼阁，美不胜收，"万仞宫墙"，照壁围绕。朝天宫有"金陵第一胜迹"的赞誉。将故宫文物藏贮于此，再适宜不过。

地点选好了，下一步是确定建筑设计方案了。

1935 年 10 月，故宫博物院理事会选定上海华盖建筑事务所设计图样。因考虑到战争局势，建筑南京分院及保存库委员会决定在适当地点建造防空密库。华盖建筑事务所多次修改设计图稿，选择北部高地设计建筑地下防空密库。

1936 年 3 月，保存库工程开工。

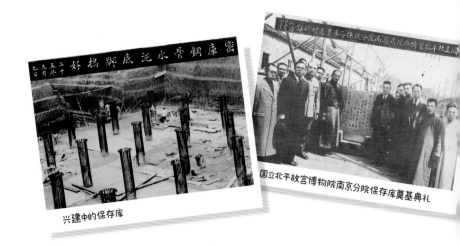

兴建中的保存库

国立北平故宫博物院南京分院保存库奠基典礼

4 月 15 日，举办奠基典礼。

9 月 26 日，保存库正式落成。

正如当时人们期待的那样，"一切设备皆采用最新方法，并有调节空气设备，以调和库中空气之冷暖潮湿"，朝天宫保存库也成为南京当时的著名建筑物。

1937 年 7 月 7 日，日本帝国主义在卢沟桥发动进攻，中国军队予以还击，史称"卢沟桥抗战"，亦称"七七事变"，之后北平沦陷。8 月 13 日，淞沪会战爆发。11 月，上海陷落。南京危急，故宫博物院暂存南京朝天宫的文物开始被紧急疏散。轮船、铁路，又是新的迁徙……绝大部分文物的运输都比较顺利，但当时下关码头停放着的准备运走的 2900 余箱文物，因局势混乱离开无望。留守人员只好将所有文物置于朝

天宫密库，会同南京宪警封锁库房，以保文物安全。

对于故宫文物来说，朝天宫是特定历史条件下安全又坚固的贮存场所；对于国家历史而言，文物暂留地所承载的是民族记忆中的一抹亮色，短暂而永恒。

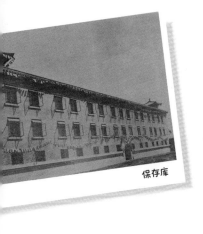

保存库

时间和才华刻下的奢侈：
剔红花卉纹盏托

文 / 谢菲　　　审 / 王翯

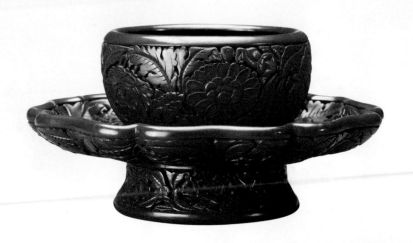

　　剔红是中国漆器中一个有名的品类。红，指器物的颜色；剔，说的是工艺特征。结合起来，意思很简单：在制作这种红色漆器的过程中，将不要的部分剔除，留下想要的图案和纹样。刀起刀落，简单、立体、凹凸不平的漆面图案就会变得丰富而吸引人。

　　剔红的技法在宋代、元代时期就已经成熟了，明清两代继续发展，其中，明永乐年间由于宫廷开办漆作，器物的种类和

数量都增加了不少，比较典型的，就如这件盏托，上面有牡丹、菊花、石榴、栀子、茶花等纹饰，工艺繁复，图案精细。

盏托是用来放茶盏的，它们一般配套使用，在宋代较为流行。到了明代，漆器迎来了它的发展高峰，其中永乐漆器是明代漆器中高工艺水平的代表。这件剔红花卉纹盏托就是明永乐时期的，足见它的珍贵。

都说漆器制作时间长，做起来难，很是奢侈。我们就一起看看，一件漆器需要经历哪些工序，才会从坯体变成最终的样子。

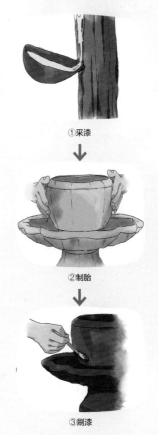

①采漆

②制胎

③刷漆

● **采漆**：从漆树上采到的天然液汁，称为生漆。生漆黏稠，是防腐、防酸碱、防潮、防氧化很厉害的材料。虽然有这么多优势，可是生漆产量非常低，有句话叫作"百里千刀一斤漆"，就是说，走一百里路，割一千刀，才仅仅能获得一斤漆。原材料的稀罕，注定了器物的珍贵。

● **制胎**：模子、白纸、麻布……精美的器物，要依靠这些简单的东西制成。糊纸、刷灰、裱布，每道工序干燥定型后再进行下一项，反复多次，坯体才能成型。

● **刷漆**：古代也叫髹（xiū）漆，就是

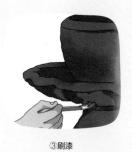

③刷漆

④图案、锦纹雕刻

⑤打磨、烫蜡

用毛刷在坯体上均匀涂漆。快慢薄厚的掌控，都需要丰富的经验。而且，每层漆结膜后才能涂新的一层，算起来，一天之内只能涂两次。漆的厚度决定了之后可以雕刻多深，往往一涂就是数十层甚至一两百层，需要几个月的时间和充足的耐心。

● **图案、锦纹雕刻**：盏托上的每一朵花，都经过了上百刀乃至上千刀的雕刻。根据雕刻方法的不同，需不停更换工具，由粗到精，纹样逐渐显现。

● **打磨、烫蜡**：如今的匠人们一般用砂纸蘸（zhàn）水打磨雕刻好的漆器，让它的表面圆滑而有光泽。在砂纸出现前，则由一种植物承担这项工作，它叫锉（cuò）草。匠人手拿锉草，使其垂直于剔红器物表面，深入纹路去打磨，最后进行烫蜡，效果神奇。

制作工序多、时间长，一件器物往往需几个月甚至几年才能完成，稍有不慎哪怕刻坏一处就会前功尽弃，所以，剔红器物成本高昂。但是，当看到精美成品的那一刻，人们都会为它独有的美丽而惊叹。

故宫回声

国宝南迁的传奇

下

故宫博物院
腾讯动漫 编著

壹绘社 绘

中信出版集团 | 北京

秦岭大川

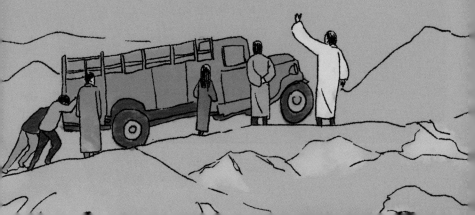

北路运输颇为艰辛，大家护送文物一路奔波来到宝鸡。因潼关形势吃紧，政府决定再次将文物转移至汉中。

去往汉中途中，需要翻过秦岭，地势险峻，且无火车相通。

好在西安行营协助，提供卡车才得以穿越秦岭，将文物安全运往汉中。

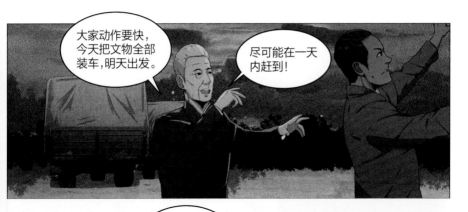

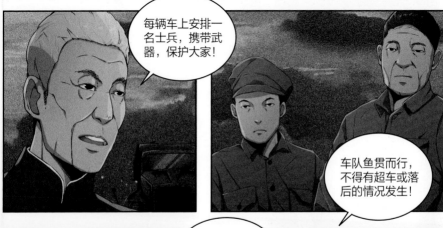

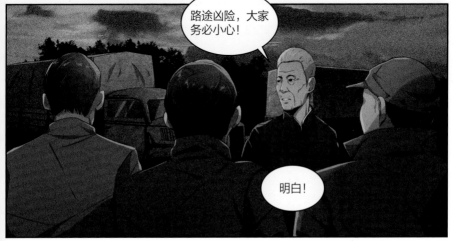

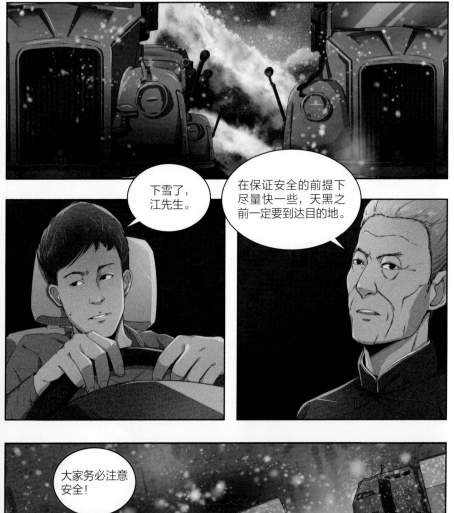

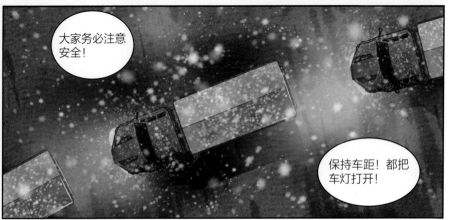

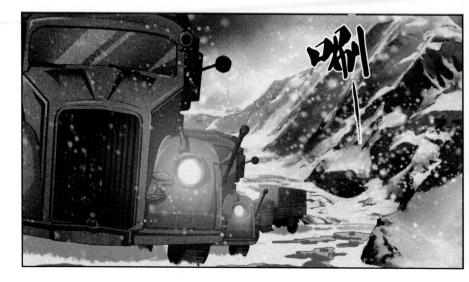

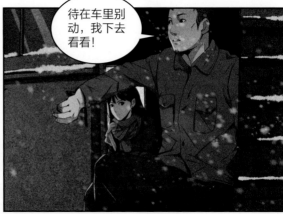

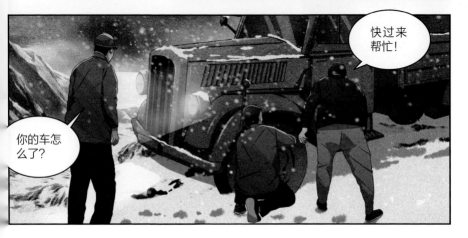

车轮陷在雪地里出不来了。

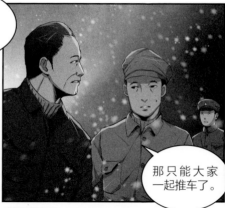

那只能大家一起推车了。

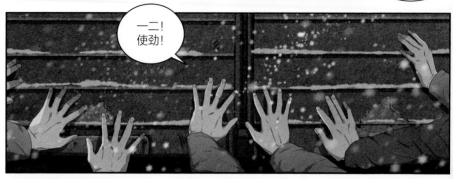

一二！使劲！

199

呼——

大家快
上车！

我们还能在天
黑前赶到下个
村庄落脚！

轰

轰

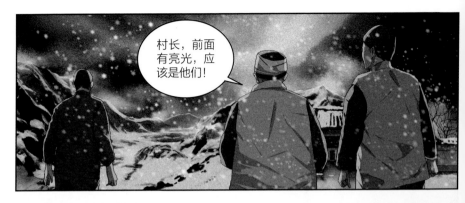

村长，前面有亮光，应该是他们！

江先生，村民们在村口迎接我们呢！

辛苦乡亲们了！

有一个坏消息，因为雪太大，再往前的山路已经被封住了。

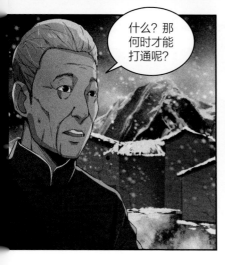

什么？那何时才能打通呢？

这可不好说，看这样子雪还要下上几天哩。

没想到还能遇到大雪封山……

现在还有一个棘手的问题：我们出发时候只带了一天的口粮。

我已经让战士到村里去买粮食了。

报告！

进来！

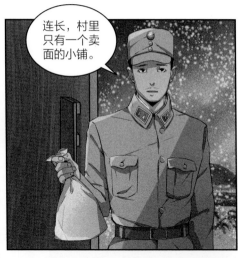

连长，村里只有一个卖面的小铺。

他们的存粮也不多，只买到了半袋子面。

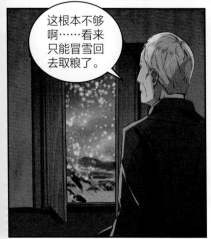

这根本不够啊……看来只能冒雪回去取粮了。

我亲自押车回去运粮，江先生。

我与你一同回去。

使不得！一来回去路途艰险，二来江先生还要留下主持工作。

那么就让仲华与你一起回去。

保证完成任务！

我去吧!

总要有人回去呀!

我们不要耽误时间了,即刻出发吧!

最后一步!

完成!

这是谁呀?哈哈哈!好丑!

212

214

上一边玩去! 不要在这添乱!

快跑!

好凶!

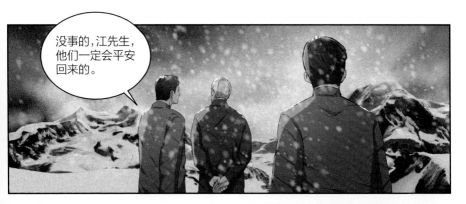

都这么晚了，
应该回······

远处那是车灯的
光吗？

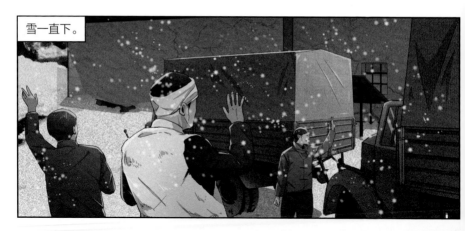

雪一直下。

路打通后，大家又继续出发。

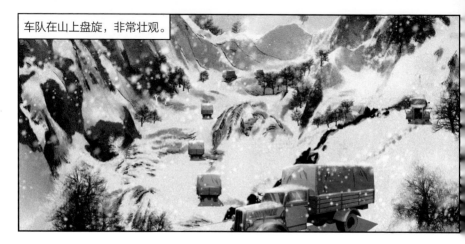

车队在山上盘旋，非常壮观。

走到明月峡栈道时，一旁是高山，一旁是深谷，古松连绵，甚是壮观。

此刻江禾突然觉得，押送文物，虽是苦事，也有乐趣。

惊魂的北线：
炮火无情，怎么带着七千多箱文物
翻越风雪秦岭？

文/李然　　　审/徐婉玲

　　1937年12月1日，日军下达所谓"大陆军第八号令"，要求"华中方面军与海军协同作战，攻克南京"。南京城硝烟弥漫，存储在南京朝天宫的文物必须尽快转移出去。

　　12月3日，文物开始紧急运离南京，水路、陆路分头行动。3日当天，5250箱文物由黄埔轮装载驶离南京；3日至8日，7287箱文物分三批经首都铁路轮渡，沿津浦线北上，由徐州转陇海线西行。

在西安行营（驻扎的军队办事处）的安排下，宝鸡的关帝庙和城隍庙被选为文物暂存的地点。大批的文物在两个并不宽敞的庙中堆放得满满当当，拥挤的存放环境不仅对文物保存不利，也为文物的点收工作增添了困难。

这里不适宜文物久存，必须设法再找库房。西安行营当即行动，很快组织人力挖好了两个巨大的窑洞。但刚挖好的窑洞十分潮湿，文物中又大多是书画、书籍和档案，放在里面很容易受潮。工作人员反复权衡后只好决定先不将文物向洞中转移。

没过多久，日军在风陵渡（山西省运城市下辖镇，据宝鸡仅300多千米）与潼关军队对峙，形势紧张。运送文物人员按命令要将存放在宝鸡的文物尽快转运至汉中。

从宝鸡到汉中的运输极为困难，两地间只有一条宝汉公

路相连。宝汉公路修建仓促，砂石路面坑坑洼洼。7200余箱文物，至少要300车次才能运完，而且途中还需翻越路况复杂的秦岭。正值冬天，装载文物的庞大车队翻山越岭已十分不易，如遇上风雪，那就难上加难。可炮火无情，为了文物的安全，人们只能迎难而上。1938年2月22日，暂存宝鸡的文物装运启程。

为了应对复杂的路况和恶劣的天气，工作人员在出发前进行了详细的部署，制定了满满一大篇行车规则。例如"车行下坡时，不得期图省油，关闭油门"，"每车上派一士兵，携带武器押运，绝对禁止司机搭乘闲人"，事项琐碎而全面。

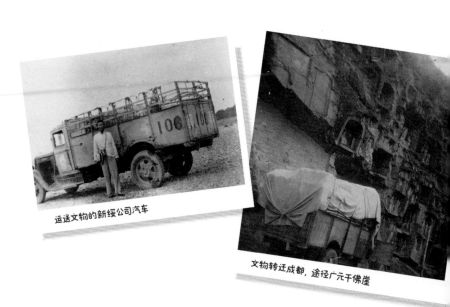

运送文物的新绥公司汽车

文物转迁成都，途径广元千佛崖

运输车队沿着山路盘旋，常常一旁是高山，一旁是悬崖，十分危险。在运送第四批文物时，车队遇大雪和山体塌方，还出现了断粮的情况，幸好都妥善解决。直至路修好后，这支车队才开抵汉中。1938 年 4 月 10 日，历时 48 天的艰难前行，7200 余箱文物终于全部安全运抵汉中。不久后，受到日军轰炸的威胁，这批文物又翻越蜀道，进入成都，后迁移存放于峨眉。

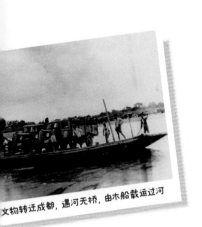

文物转迁成都，遇河无桥，由木船载运过河

废料造就的珍宝：
桐荫仕女玉山

文／李然　　审／赵桂玲

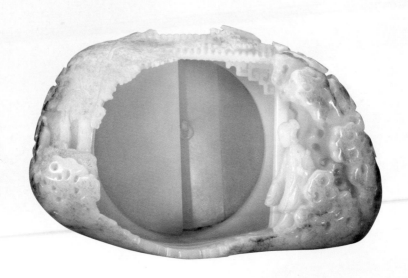

　　山子，是指雕刻中以山石为主要造型的立体景观，用于摆放观赏。它一般以石、玉等材质制成，当雕刻的材料为玉的时候，人们通常称它为"玉山子"。

　　在故宫藏品中，有这样一件玉山，器形不大，却匠心独运。一扇半掩着的月亮门将玉山中的庭院前后分隔，门外站着一个手持灵芝的仕女，正透过门缝向门内看去。月亮门内的另一侧，竟有另一个仕女正与她对视，她手持宝瓶，二人好像在透过门

缝窃窃私语。

这件桐荫仕女玉山制于清乾隆时期，长 25 厘米，宽 10.8 厘米，高 15.5 厘米。白玉质地上有着黄褐色的玉皮，工匠巧妙地把这片玉皮雕琢成茂密的桐荫蕉叶和叠石假山，还有洁白的石桌、石凳点缀其间，庭院幽幽，人物传神，可谓精妙绝伦。

乾隆时期，经济文化都取得了巨大成就，宫廷玉器也空前繁荣。乾隆皇帝不仅喜欢收藏旧玉和传世玉，还专门设立了一个如意馆，选调玉匠好手专门进宫制作玉器。这一时期，无论是新制玉器的数量还是品种，都大大提升，而且用料讲究，设计巧妙，工艺精湛。

如此精美的作品，你一定想不到，竟是用一块剩料制成的！在玉器底部，刻有一首乾隆皇帝的御制诗："相材取碗料，就质琢图形。剩水残山境，桐檐（yán）蕉轴庭。女郎相顾问，匠

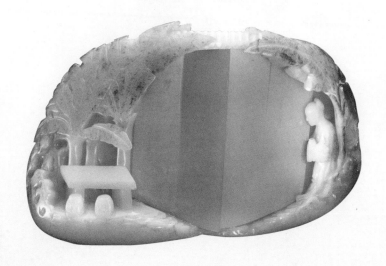

氏运心灵。义重无弃物，赢他泣楚廷。"原来这块玉石是雕了一个碗后的剩料，工匠就质，制成了这件玉山。

取自然之形、自然之色，传以生动之神，这件器物也因此成为清代圆雕玉器的代表之作。

桐荫仕女玉山的题材也颇有渊源。这件玉山从内容到风格都是仿照油画《桐荫仕女图》屏而作的。此画绘制于康熙时期，是目前所见最早的中国油画作品之一。

清代时，随着一些擅长绘画的欧洲传教士进入宫廷供职，欧洲的油画技艺也被带了进来。《桐荫仕女图》屏便是中国宫廷画家进行的新尝试。虽然技法稍显稚拙，但是为中国传统建筑画注入了新的表现形式和技法。

画的作者完全采用西洋油画的手法，描绘出了一座典型的中国传统木构建筑。工匠又将画巧妙地雕刻成了玉山，实在是难得的巧思。

陪都重庆

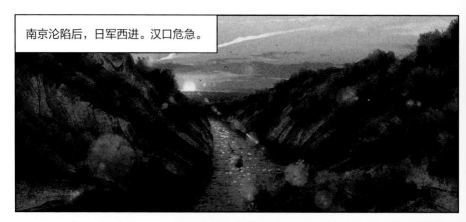

南京沦陷后，日军西进。汉口危急。

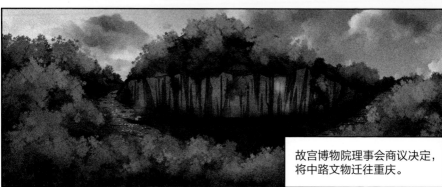

故宫博物院理事会商议决定，将中路文物迁往重庆。

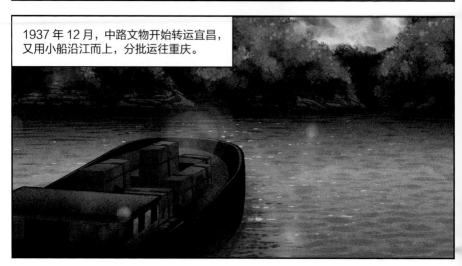

1937年12月，中路文物开始转运宜昌，又用小船沿江而上，分批运往重庆。

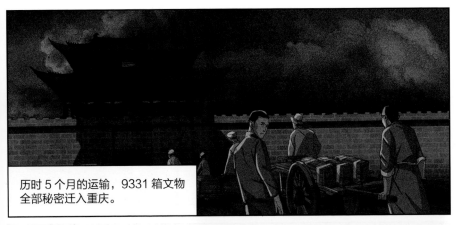

历时 5 个月的运输，9331 箱文物全部秘密迁入重庆。

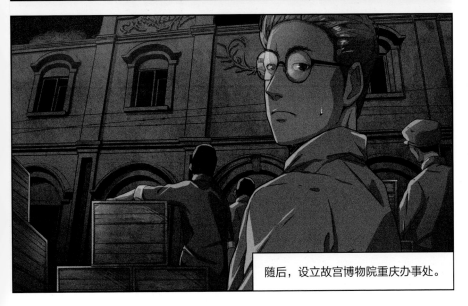

随后，设立故宫博物院重庆办事处。

1938 年 7 月，故宫博物院理事会决定，挖掘山洞，建造防空库房，保存不惧潮湿文物。

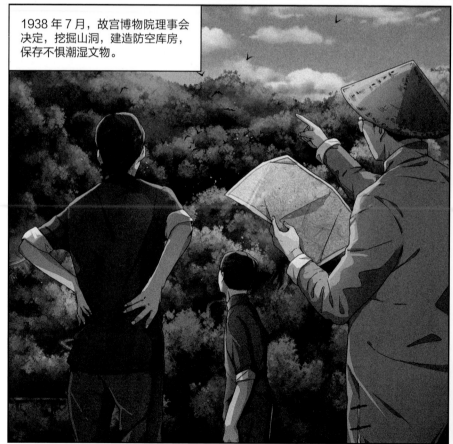

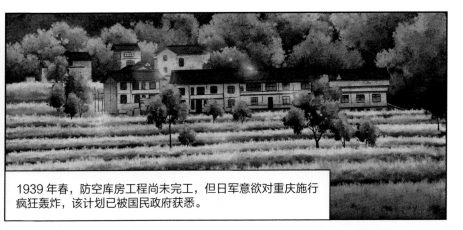

1939年春，防空库房工程尚未完工，但日军意欲对重庆施行疯狂轰炸，该计划已被国民政府获悉。

故宫一行人只能继续寻找合适的地方存放文物，他们奔波于江北县、南温泉等地，一度看中了雅安一座文庙。

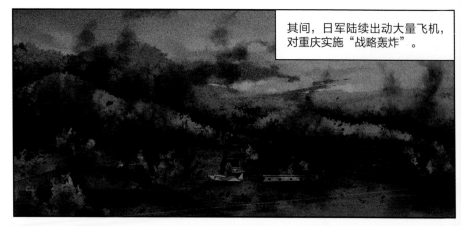

其间，日军陆续出动大量飞机，对重庆实施"战略轰炸"。

大量百姓伤亡，大批建筑被毁，市区繁华地段被破坏。

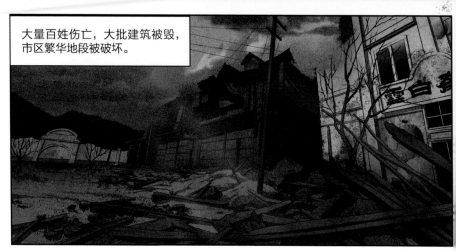

下笔要准，运笔要稳……

王枫叔叔！

好好一座城，如今被炸得支离破碎。

每天都有百姓死伤。

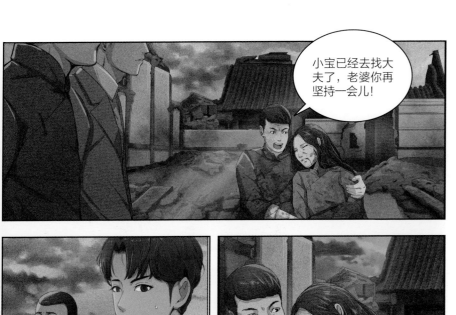

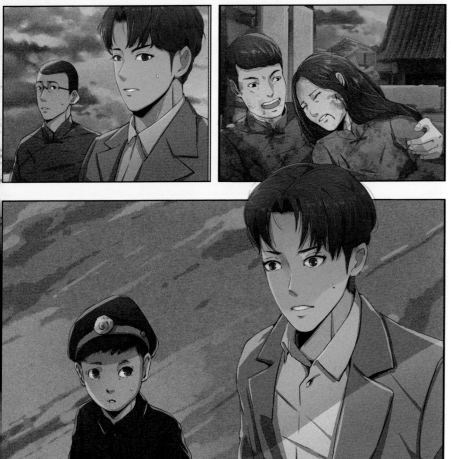

238

小禾!

陆远，这几天是不是太累了？看你有些恍惚呢。

239

突然把大家叫过来……

上面又有新命令了。

我们……

又要启程了。

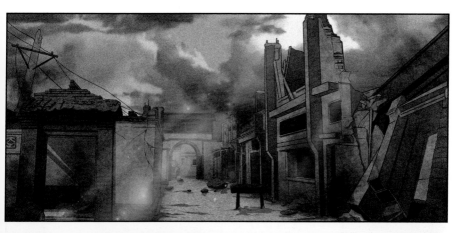

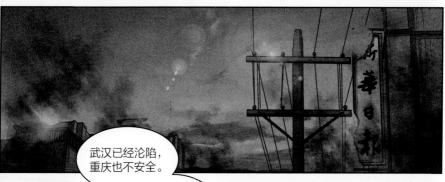

武汉已经沦陷，重庆也不安全。

上面一致决定再次转移，刻不容缓。

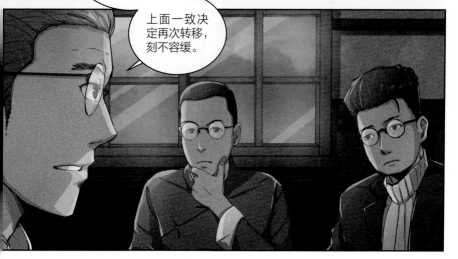

又要转移呀！这都多少年了，何时才是个头啊……

是啊，又要转移，我知道大家都很沮丧，我也不甘心……

这便是我们的使命!

陆远!

有你的信。

几年前

北平　故宫博物院

建院以来，故宫博物院历经各种波折，幸运的是，文物陆续得到妥善安置，各项研究也陆续开展。

眼下，所存历代稀世珍宝渐次与公众见面，还设有书画、瓷器等专门陈列室对公众开放。

是啊……

我们能够参与其中，真乃人生一大幸事！

哇！

246

247

你们那边也一定很辛苦吧，小禾？

汛期一到，就得争分夺秒地工作，因为不知道时间会持续多久。

一路走来，我们都经历了太多艰辛。

今夜月光如水，你那边也是吧。

陆远，船靠岸了。

来了！

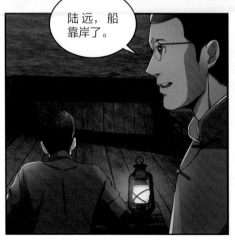

辛苦了，陆远。

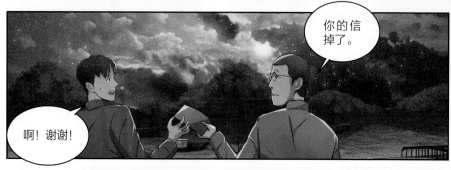

你的信掉了。

啊！谢谢！

这是我给江禾写的信，你给家里去信了吗？

我吗……我每月会给家里寄一些钱。

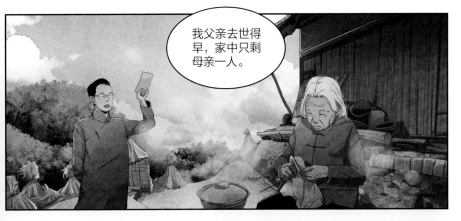

我父亲去世得早，家中只剩母亲一人。

母亲不识字，收到信都需要找教书先生来给她念。

我怕泄露文物的消息，从不敢多说，只是几句嘘寒问暖的话，再塞上一点钱。

母亲一定很失落吧，隔了很久收到的信，却只有寥寥数语。

我和你们不一样，陆远。我是苦出身。

小的时候……

算，你在保护我们民族的文化血脉。

陆远，你说我现在算是在干大事吗？

后来，我便一心向学，非常努力地读书，终于如愿进入了故宫博物院。

再后来……

就和你一样了，我被选中护送文物南迁。

临行前，我给母亲磕头，请她原谅我不能在身边尽孝。

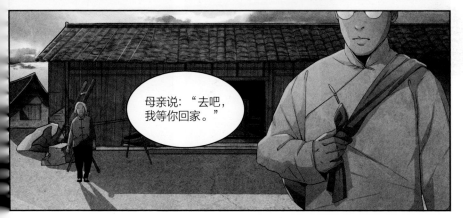

母亲说："去吧，我等你回家。"

陆远，

如果有一天我遭遇不测……

不会有如果的。

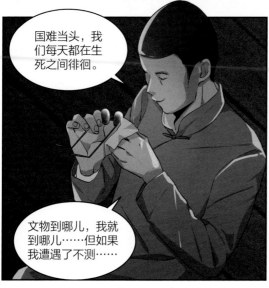

国难当头，我们每天都在生死之间徘徊。

文物到哪儿，我就到哪儿……但如果我遭遇了不测……

我还有一些积蓄，陆远你帮我保管着，仍旧每月寄给我母亲。

故宫的先生们！该走了！

来了！

刚才来的路上我看水流还算平缓，并没有传闻中那样湍急呀？

这才刚到哪里哟！等到涨水后前往乐山那段路才叫危险哩！

云中的威胁：
南京沦陷，险象环生，
文物又该何去何从？

文 / 李睦麟　　　审 / 徐婉玲

1937 年，离开北平的第四年。

11 月，淞沪会战失利，上海沦陷，南京形势危急。11 月 20 日，国民政府正式发表《国民政府移驻重庆宣言》。南京不再安全，停放在南京仅仅半年多的故宫文物又要紧急向内陆地区转移。文物西迁分南路、中路、北路三条线路，先后进行。

文物西迁的中路负责人欧阳道达先生在《故宫文物避寇记》中写道："溯当日抢运文物出京工作，其仓皇急遽（jù），如救焚拯溺，呼吸之际，间不容发。"当时，军需运输繁忙迫切，国营轮船公司自顾不暇。怎么办？故宫人多方奔走，才从津浦铁路司令部借出三列火车供向北迁转，又从外商洋行雇得

轮船向西抢运。文物转移工作刻不容缓。

为时局所迫，故宫博物院早已启动了存放于南京的部分文物的迁移保管工作。南路文物迁移工作早在 1937 年 8 月就开始了， 80 箱赴英国参加展览后返回国内不久的"院"字号文物精品就溯江而上运抵湖南。随着淞沪会战节节失利，北路文物乘火车经徐州、郑州到宝鸡，中路文物也向重庆方向紧急抢运。

日军步步紧逼，对南京的铁路和码头进行大轰炸，试图断绝南京与外界沟通。这时，中路还有 2900 多箱文物停放在下关码头没能转移。逃难的人们拥挤在码头，预订好的洋行货轮近在眼前却不能靠岸。12 月 7 日，不能再等待的留守人

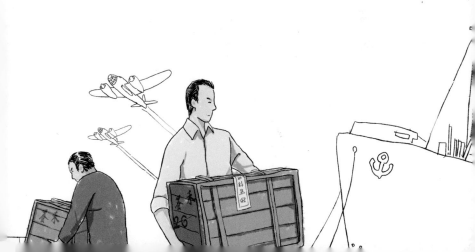

员只得将剩余的所有文物集中在朝天宫密库，挥泪封存。

一周后，南京沦陷。

文物转移及时，未受损失，但不知何时就会发生的敌机轰炸让文物护送人员惶恐不安。长沙火车站遭受轰炸，而存放南路文物的湖南大学就在五千米外，危险就在眼前，必须尽快转移文物。文物离开长沙不久，湖南大学就遭遇轰炸，曾存放文物的图书馆被夷为平地。北路文物刚刚到达汉中，汉中机场也遭空袭。轰炸机就像是幽灵，如影随形，时刻威胁着文物的安全。

1938 年年末，武汉失守，重庆进入侵略者的制空范围。重庆的临时仓库尚未完工，文物又陷入危险境地。次年 3 月 28 日到 4 月 23 日，故宫人分 24 批将中路古物从重庆紧急抢运至宜宾中转，准备向乐山进发。两周后，日军对重庆市中心的轰炸强度陡然升级，商业街道被烧成废墟。故宫文物又

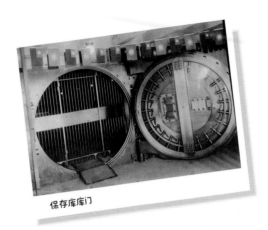

保存库库门

一次险中求生，逃过一劫。

最终，南路文物经桂林、贵阳、安顺的周转落户四川巴县，北路古物经成都安家峨眉，中路文物则安放于乐山的安谷，开始了将近 8 年的典守。

1939 年 5 月，南京的日军用炸药在封存文物的保存库后轰开一个穴口进入秘库，清理掠夺所得的文物。1946 年，国民政府回到南京，当时封存的文物已散落南京各地。教育部组织了清点接收封存文物委员会进行文物查找和回收等工作，2900 余箱古物最终尽数回归，安然无恙。

一个奢华繁复的历史"记录者"：掐丝珐琅缠枝莲纹象耳炉

文／李睦麟　　　审／王嚣

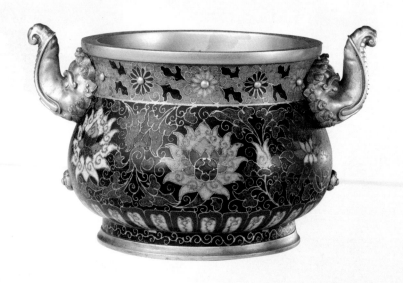

时间跨越百年，文物的工艺发展如何？古人的审美是否也会有所改变？

我们或许可以在这件掐丝珐琅缠枝莲纹象耳炉上找到一些

蛛丝马迹。它铜胎、镀金，以生动的象头作为耳（或装饰），以缠枝菊花和三色勾莲花作为纹饰，整体上端庄敦厚、精美异常。

你听说过景泰蓝吗？景泰蓝就是铜胎掐丝珐琅的俗称，掐丝珐琅是一种十分名贵的工艺品。简单地说，这种工艺就是把又细又薄的铜丝掐成图案，焊在铜胎上，并填充各种颜色的珐琅釉料，之后入窑烘烧，如此重复多次，待珐琅釉达到适当厚度，再将釉与铜丝的表面打磨至平整顺滑，最后为铜丝镀金，即成。因为工艺繁杂、造价高昂，所以多是在宫廷中流传使用，民间难觅其踪。

这种技艺在明代宣德年间（1426—1435）兴起，在明代景泰年间（1450—1456）达到巅峰，早期的铜胎掐丝珐琅器又多以浅蓝色为地，因此，清代时人们将它称作景泰蓝。明代时，人们将它称作大食窑或者鬼国嵌。大食是中国史籍对阿拉伯帝国的称呼，表明这种工艺可能来自阿拉伯帝国。

除了工艺传承，这件掐丝珐琅缠枝莲纹象耳炉中还隐藏着另一个秘密。专家们在研究它的时候发现了一个小问题：炉上的釉色纯正、釉质莹润，有些颜色就像水晶一般通透，这是元代掐丝珐琅器独有的特点；而作为器物把手的两只小象、浅蓝色的炉颈和卷草纹的底座却是清代制作的。这是为什么呢？

原来，这件器物竟然是拼接而成的！

或是为了修补残破的器物，或是为了适应当时人的审美趣味，清宫旧藏的元代掐丝珐琅器很多都是用若干件器物重新拼装而成的。这件象耳炉就是出于某种原因拼接而成，身上的两道金

色圈纹就是隐藏巧妙的接口。后代的匠人重新烧制、改造和拼接，最终形成了这件器物现在的样子。

可是，为什么元代的珐琅釉色反而比后代补充的更加莹润、好看呢？有专家们推测，掐丝珐琅技术传入中国是受到蒙古军队西征的影响，那么来自元代的掐丝珐琅器物，很可能是在蒙古军队中随军的阿拉伯工匠的帮助下，使用更优质的进口釉土烧造的。

在历史的视角下，一件普通的器物就不再只是一件简单的物品，而是一段又一段历史往事的叠加和勾连。看着这件掐丝珐琅缠枝莲纹象耳炉，就好像在和百年前的古人对坐相谈。古物虽然不会说话，但百年的兴衰变迁就在其间。

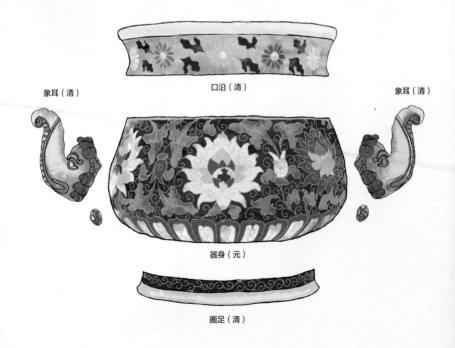

象耳（清）　　　　　　口沿（清）　　　　　　象耳（清）

器身（元）

圈足（清）

江上遇险

1939 年夏 四川岷江

汛期到来，中路的一行人得以继续向乐山迁移。

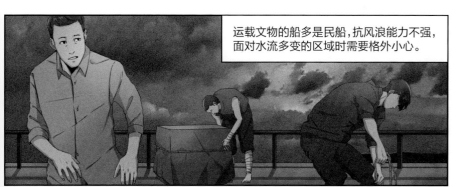

运载文物的船多是民船，抗风浪能力不强，面对水流多变的区域时需要格外小心。

幸亏了船工经验丰富，

才让这段航程有惊无险。

看什么呢，陆远？

刚才听船老大说，今夜可能会有大雨。

看这天色，保不齐真的会下……

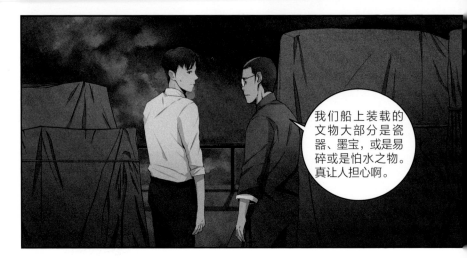

我们船上装载的文物大部分是瓷器、墨宝，或是易碎或是怕水之物。真让人担心啊。

今天工人们一直在对文物箱进行加固。

不管怎样，我们一定要确保文物安全。

但愿一切平安顺利，不要出什么意外……

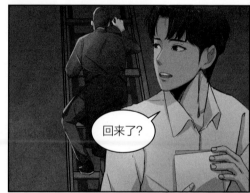

回来了？

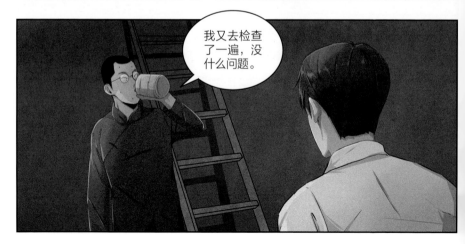

我又去检查
了一遍，没
什么问题。

你快睡会儿吧，已经两天没怎么合眼了。

你不也一样？

陆远。

别睡太死。

放心吧。

接着!

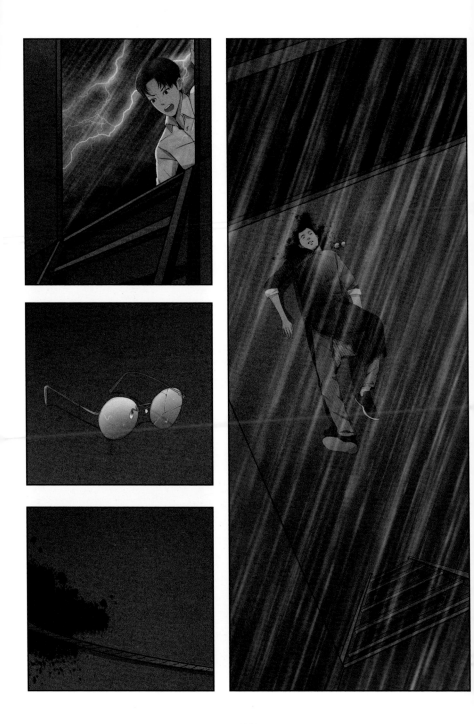

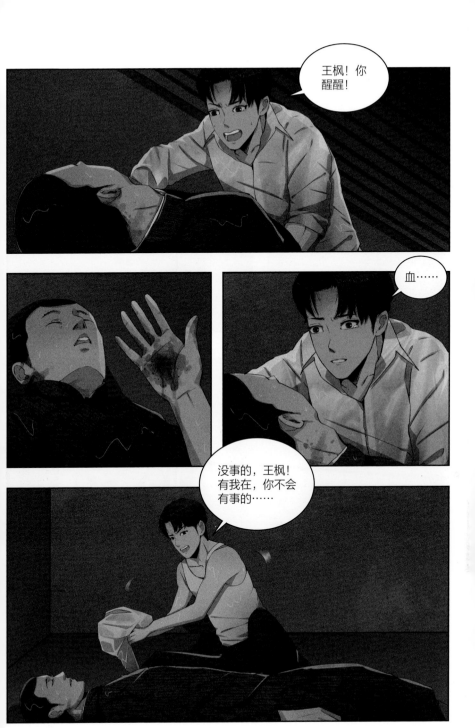

王枫，雨停了……

你快醒醒啊！

大家在这里等吧，我们会尽力的！

砰！

都怪我……

都怪我当时
将绳子抛得
太高了……

这不是你的
错，陆远。

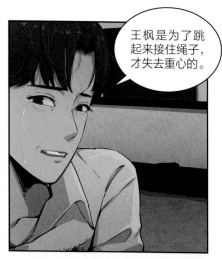

王枫是为了跳起来接住绳子，才失去重心的。

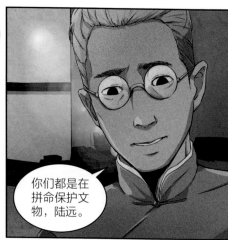

你们都是在拼命保护文物，陆远。

大夫出来了！

暂时脱离生命危险了。

但他何时能醒来，我们也无法保证。

啊！

我好想回家……

始终都记得，我们是为了什么坚持到现在。

我希望大家……

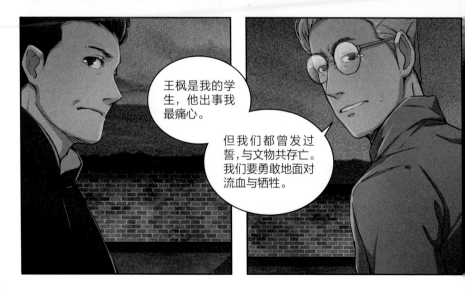

王枫是我的学生，他出事我最痛心。

但我们都曾发过誓，与文物共存亡。我们要勇敢地面对流血与牺牲。

288

嗯？

是王枫的箱子。

这是……？

原来王枫给他母亲写了这么多信。

啊！

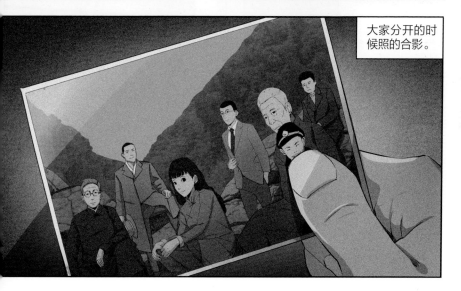

大家分开的时候照的合影。

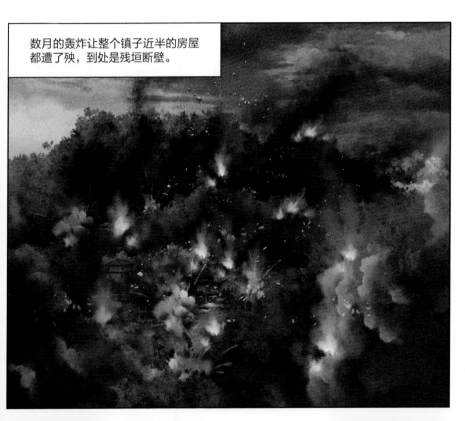

数月的轰炸让整个镇子近半的房屋都遭了殃，到处是残垣断壁。

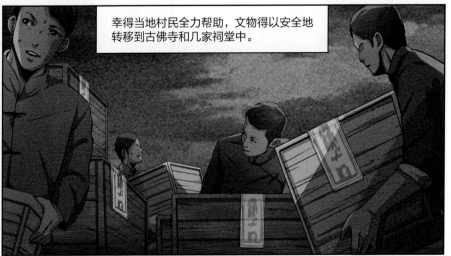

幸得当地村民全力帮助，文物得以安全地转移到古佛寺和几家祠堂中。

没人知道轰炸何时结束。

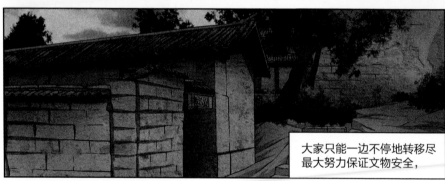

大家只能一边不停地转移尽最大努力保证文物安全，

一边祈求上苍保佑。

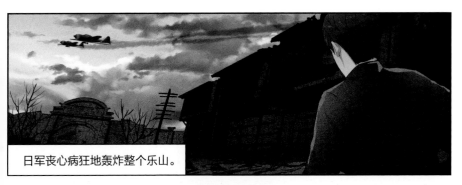

日军丧心病狂地轰炸整个乐山。

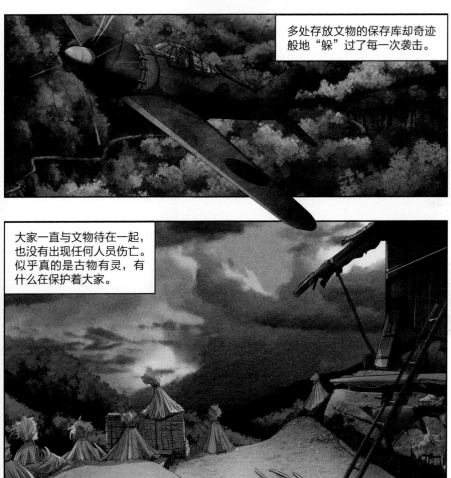

多处存放文物的保存库却奇迹般地"躲"过了每一次袭击。

大家一直与文物待在一起，也没有出现任何人员伤亡。似乎真的是古物有灵，有什么在保护着大家。

苦中作乐：
安家乐山将近八年，
故宫人都做了什么？

文 / 盛馨艺　　审 / 徐婉玲

　　故事里那位一心保护文物周全而不慎受伤的故宫人王枫，在历史上确有其原型，他就是当年故宫博物院文献馆的职员朱学侃（kǎn）。

　　只不过，历史上的真实结局，比故事中更令人遗憾……

　　1938 年 5 月，西迁中路的 9331 箱文物全部运抵重庆，可日军对重庆的轰炸日渐频繁。重庆这座城市也"拦"不住文物继续转运的脚步了。文物存放在重庆不到一年，故宫人就又接到了护送文物到乐山的指示。故宫人再一次开始紧张的装箱、装船工作。取道水路，先至宜宾。

　　就在重庆南岸玄坛庙的第三库文物被一箱一箱搬运上船时，已是拂晓时分，天色微茫。工作了一整夜的朱学侃，准

备护送眼前这第十四批文物出发。

朱学侃一心想着文物摆放的琐事，快步登上甲板。心系文物，在昏暗中，他全然没有察觉舱盖已经打开。突然之间，他一脚踏空，身体直线下坠，撞到了又硬又冷的舱底，脑部严重受伤，当场便不省人事。还未等送到附近的仁济医院，朱学侃就已经停止了呼吸……

朱学侃是文物南迁、西迁路上第一位为守护国宝而献出宝贵生命的故宫人。在守护文物的路上，不可能没有遗憾，但一切的牺牲都是为了文物能够顺利抵达更安全的地方。

到了 1939 年 9 月，文物终于在乐山安谷乡的古佛寺和几个祠堂安顿下来。故宫人在乐山安谷乡一守就是将近 8 年，日子艰苦但充实。

与居民区相隔的祠堂防火防盗条件相对好些，但文物存放在西南地区要面临的最大问题就是气候潮湿。四川的典型

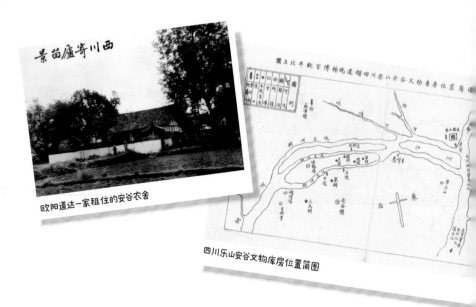

欧阳道达一家租住的安谷农舍

四川乐山安谷文物库房位置简图

气候，就是几个月的雨季连着几个月的雾季，极为潮湿。天气晴朗、光照充足的日子加起来不到半年。故宫人就盼着太阳露头，好赶快对文物进行检查晾晒——"沪"字号箱书画、"上"字号箱书籍、"寓"字号箱档案，全部依照严格的出入库制度开启晾晒工作。为了不让文物有积潮蕴蒸的可能，故宫人在箱子里放置了大量的樟脑丸，再用牛皮纸衬垫覆盖。

这样才保证了在如此漫长的岁月里，西迁文物几无受到潮损。

时局动荡，人心惶惶，就更加需要书籍等精神食粮来获取力量与慰藉。但战争期间，日寇扫荡频繁，不论是政府机构还是普通人家，都严重缺乏经籍，人人苦于无处求书。迁设乐山乌尤寺的复性书院（马一孚先生创办）曾派专员与故宫驻乐山办事处讨论"迁储乐山之文渊阁四库书"的校抄等事宜。故宫图籍文献为学者和业务人员提供了十分珍贵的学习机会。

守护国宝的故宫人更是没有停下学术研究的脚步。1940年7月和1944年11月，故宫人两次对书籍进行了校勘，《荀子考》《孔子家语》等对后世了解中国古代重要思想以及古人生活细节的著作都在其中。

故宫文物的南迁不仅仅是避难，更是一次传统文化的苦旅。虽然古物辗转多地，遭遇重重危险，但也为所经之地撒播下文化的种子，并生根发芽。

只在大年初一用来
见证家国"心愿"的传家宝:
金瓯永固杯

文/盛馨艺　　审/张林杰

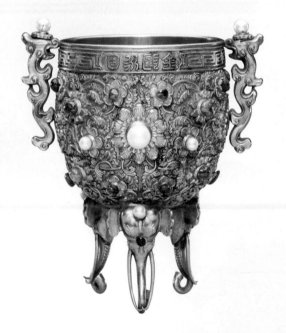

　　清代,紫禁城中有一种一年才难得一见的礼器。它平时被精心收藏、妥善保管,只有每年的大年初一这天才使用。它就是清雍正以后宫廷历代相传的珍宝——金瓯(ōu)永固杯。

　　每年的大年初一,清代皇帝都要在养心殿东暖阁举行"明

窗开笔"（雍正帝时称元旦开笔）仪式。这项只在新年第一天举办的典礼始于雍正朝，后由乾隆皇帝规范制章，此后历代皇帝沿袭相传，直至咸丰朝。明窗开笔是皇帝为家国许下新一年"心愿"的重要典礼，金瓯永固杯就是仪式的主角。

紫禁城养心殿的东暖阁的案头早已经陈设好金瓯永固杯、玉烛台等礼器，吉时一到，皇帝便拈（niān）香行礼，行至明窗处，向金瓯永固杯中注入屠苏酒（古俗元日饮屠苏酒可避瘟疫），亲自点燃象征风调雨顺的玉烛长调蜡，并用刻有"万年青""万年枝"字样的毛笔写下"福"字，以及"祈一岁之政和事理"等祈求新年万事如意的吉祥祝语。

在紫禁城中，做工精美的酒器并不少见，那为什么金瓯永固杯会拥有如此重要的地位呢？

左图这件制成于嘉庆二年（1797）的金瓯永固杯由乾隆皇帝亲自督办设计打造，杯有"乾隆年制"款。它的设计及加工皆属上乘，为清代宫廷祖传的珍宝。从我们看到它的第一眼，首先就会被它出众的"颜值"所吸引。

这件皇家典章金器高 12.5 厘米，口径 8 厘米，足高 5 厘米，由纯金制成，通体灿烂夺目，敦厚圆润，浑然天成，外身錾（zàn）刻寓意吉祥的图案宝相花，其上镶嵌大小珍珠十一粒、红宝石九粒、蓝宝石十二粒和粉色碧玺四粒。杯子两侧各有一变形龙耳，龙头上也镶嵌有珍珠。此外，酒杯的三足都是象首式，象耳略小，长牙卷鼻，象的额顶和两只眼睛处也都嵌有珠宝。值得注意的是，这种以卷鼻为足的造型在清宫的酒器造型设计

中非常少见。

除了令人眼前一亮的造型美，这只金瓯永固杯地位非凡的原因是它所承载着的厚重的家国寓意。这只专用于明窗开笔的屠苏酒杯口边铸有"金瓯永固"四个字，金瓯即金杯，金瓯永固意指国家江山长治久安。就是在它的见证下，清代皇帝们在新年伊始完成了为天下祈愿的重要仪式。

第九章

峨眉大火

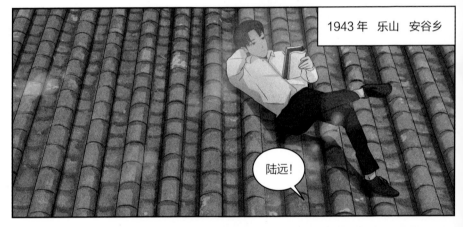

1943年 乐山 安谷乡

陆远!

怎么了，
梁叔叔？

快下来，有事
和你说。

什么事呀？

我要去峨眉出差。

峨眉？江叔和江禾他们现在是不是就在峨眉？

对呀，江先生临时要去重庆办理一些事务，所以需要我去代理他主持几天工作。

你要不要和我一起，去见见江禾？

峨眉

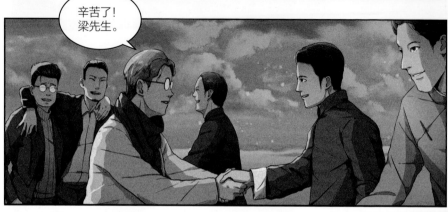

辛苦了!
梁先生。

你找什么
呢,陆远?

江禾呢?

和江先生一同去重庆了呀。

抱歉，陆远。我事先也不知道。

别失落，以后有的是机会。

我没事。

我们首要的任务是将文物安置工作做好。

梁先生，您来给我们布置一下工作吧。

但要坚持每天清点与查验。

我刚才看了库房，基本没有问题。

小刘，库房的安保工作一定要安排妥当。

放心吧！我已经安排了士兵二十四小时轮岗，盯得紧着呢。

大家一定不要掉以轻心。

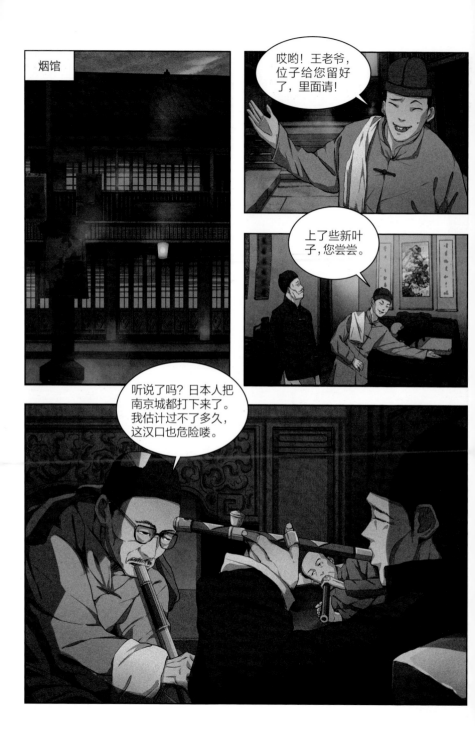

烟馆

哎哟！王老爷，位子给您留好了，里面请！

上了些新叶子，您尝尝。

听说了吗？日本人把南京城都打下来了。我估计过不了多久，这汉口也危险喽。

这日子一直过不消停，我都想上战场和小鬼子拼拼了。

哈哈哈！

老王就你这身板，还是别去了。

走水啦！

那个方向……

不好!

陆远，你快去库房那边看看情况!

知道了!

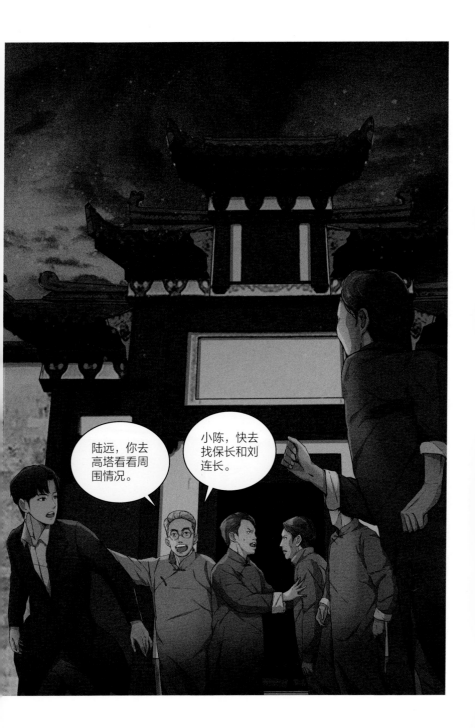

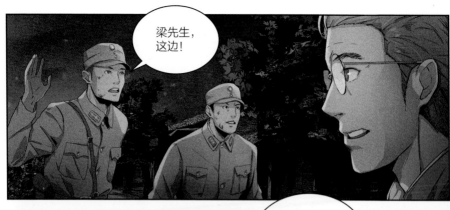

梁先生，这边！

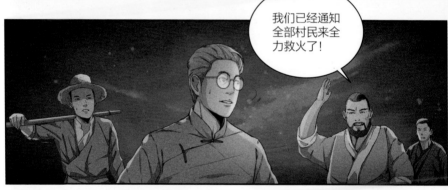

我们已经通知全部村民来全力救火了！

陆远！城区的火势如何？

各位！

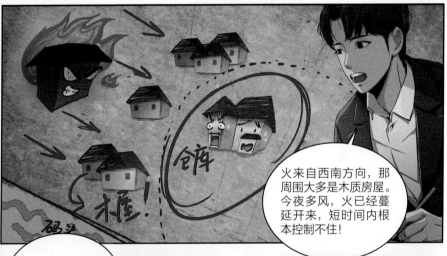

火来自西南方向，那周围大多是木质房屋。今夜多风，火已经蔓延开来，短时间内根本控制不住！

用不了多久就会威胁到咱们的库房！

只能在库房周围挖防火带了。

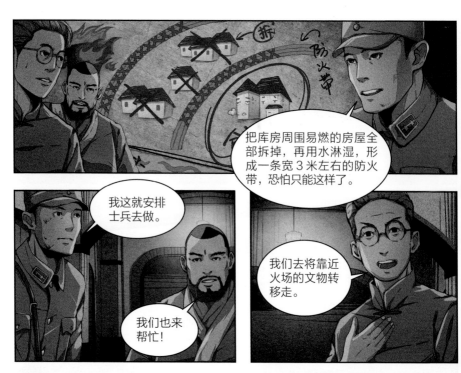

把库房周围易燃的房屋全部拆掉，再用水淋湿，形成一条宽 3 米左右的防火带，恐怕只能这样了。

我这就安排士兵去做。

我们也来帮忙！

我们去将靠近火场的文物转移走。

水火无情，时间又紧急，大家务必注意安全，我们行动吧！

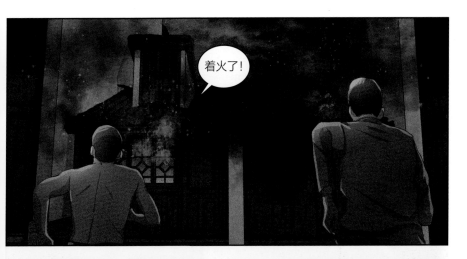

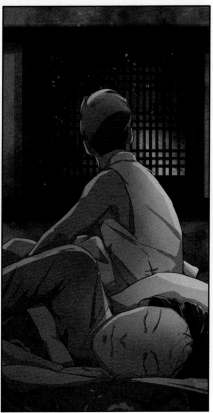

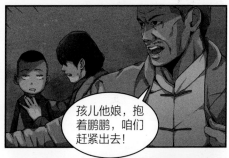

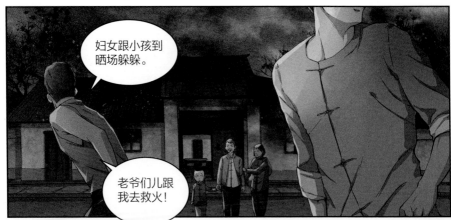

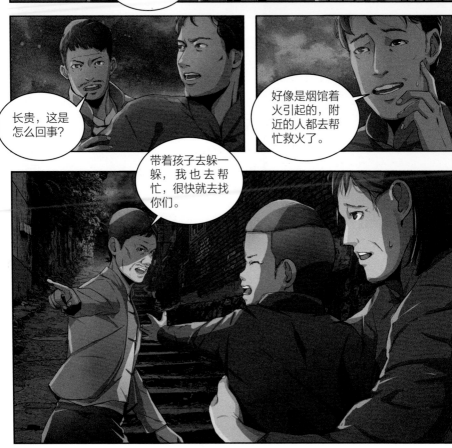

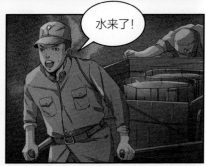

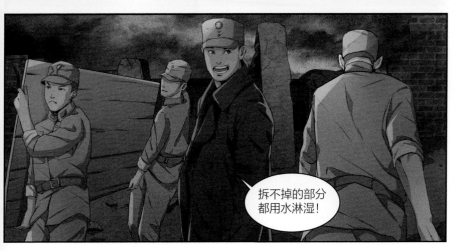

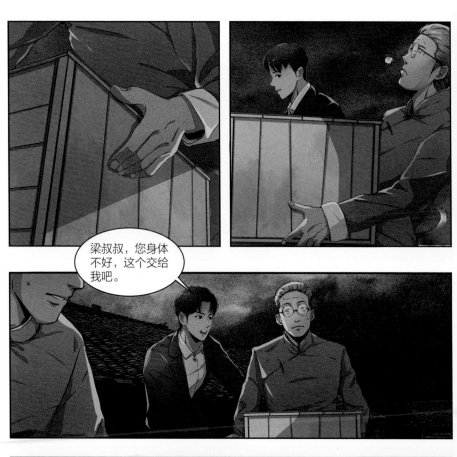

梁叔叔，您身体不好，这个交给我吧。

故宫的各位！

西边的火要烧过来了！

陆远，你们几个快去西边帮忙，一定要把文物安全转移出来！

放心吧！

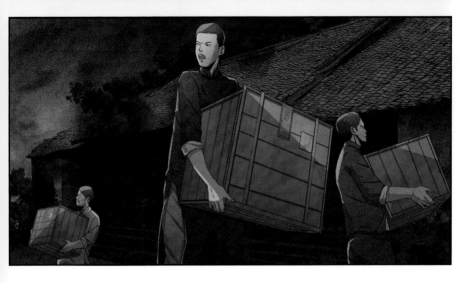

火已经烧过来了！屋子里的各位快出来！

可是库房里还有一箱呢！

我来带你
出去。

傻小子，这么冲动！

有惊无险：
峨眉大火

文 / 盛馨艺　　　审 / 徐婉玲

　　1939 年春，北路文物被迫再次从成都"动身"。重庆被炸后，成都也不安全。故宫人只好向一百五十千米外的峨眉出发，最后将文物安放于峨眉东门外的大佛寺和西门外的武庙，同时成立了故宫博物院峨眉办事处。

　　峨眉县城并不大，由东门走向西门，大约只需几分钟的时间。当时，在这座小小的城里，发生了一场大火，几乎烧了半座城，火势直逼存放文物的库房……

　　1943 年，当地一家烟馆中的客人不小心把烟蒂丢到床上的谷草中引起大火。馆内的客人只顾得上自己逃命，没有人

想到要救火。更不幸的是，旁边一家店铺里碰巧存有很多菜油，当火舌触探到这些易燃物的瞬间，火势飞腾，一路向西迅猛蔓延，直奔西门之外。

当时存放在东门外大佛寺的文物已经运走，但西门外的武庙还存着几千箱文物。文物危在旦夕。

北路负责人那志良先生当时正在武庙点查文物，听闻城中走水，且火势直奔西门而来，立即寻求驻守的一位排长帮助救火。没想到如此紧要的关头，却被排长泼了一盆冷水："城里没有自来水，水枪也派不上用场，这火没法救。"那先生只好另想对策："如果没有办法直接用水灭火，那就干脆在库房周围开辟出一条隔离带呢？"过了一会儿，排长一脸无奈地告诉那先生："建隔离带的办法也行不通啊，这需要拆房子，可拆谁家的房子，谁就苦苦哀求着不让……"

那先生急得满头是汗，大呼："这还了得！"他拉着排长找到保长："如果火烧出西门，库房就非常危险了！抢救文物容不得半点犹豫，更经不起任何闪失呀……"

四川峨眉办事处大门

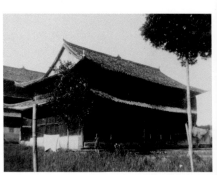

四川峨眉办事处仓库

　　眼见形势越发危急，那志良先生当机立断，告诉保长，决定把西门外与库房毗（pí）邻的所有草房，不管是住房、猪舍，还是店铺，一律拆除，为国宝库房拆出一条防火隔离带。只要大火不烧出西门，一切损失由故宫博物院承担！

　　幸运的是，驻军人手多，人心齐，动作快。最后关头，文物库房得以保全，文物毫发无

338

损，平安躲过一劫。

在峨眉的七年间，故宫人不但认真守护文物，建立箱件索引、防治白蚁侵害，还坚持文物研究与文化传播。那志良先生与石鼓朝夕为邻，著录了《石鼓通考》，还在峨眉国中教授英文和历史等课程，为战时的峨眉增添了一丝文化之光，带来了生机。

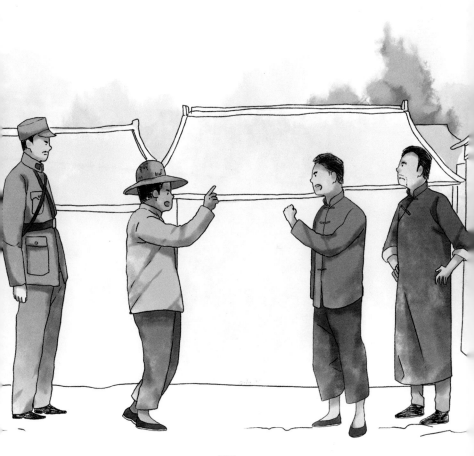

战国时代一场
永不落幕的现场直播：
宴乐渔猎攻
战纹图壶

文／盛馨艺　　审／陈鹏宇

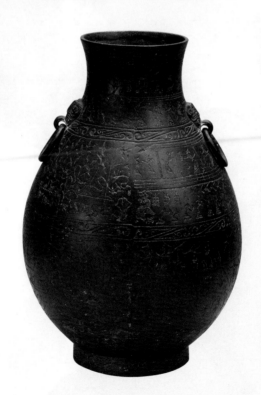

如果能把中国历史的时针拨回到 2000 多年前，让我们有机会一睹那个古老时期里人们的日常生活景象，该是多么有意义啊！要是能在那个时空里架设一台摄像机直播该有多好，我们就可以一起在屏幕前"观看"战国时期贵族们的生活现场了！

虽然通过摄影机来看"现场直播"的心愿听上去是天方夜谭，但我们却可以通过故宫藏有的一件文物来"围观"战国时期的社会景观！

这件文物就是制作于战国早期的宴乐渔猎攻战纹图壶。

这只宴乐渔猎攻战纹图壶别具一格，将观察和创作的目光放在了"人的日常生活"上，图案纹样非常灵动写实，包括宴乐、舞蹈、狩猎、攻战、采桑等战国时期贵族的社会生活场面。

在这只铜壶所刻画的盛大场面中有多少人呢？据学者考证，足足有一百七十八人！不仅如此，画面上还有近百只鸟兽虫鱼。元素的数量虽惊人，但它们的形象仍十分逼真。这种效果的实现与整个画面精妙的构图分区有关。壶身的花纹以环耳为中心，前后中线为界，形成两部分完全对称的画面。中间区域被五条斜角云纹划分为四区，每区的故事各有主题意趣。

壶颈部为第一区，用上下两层的空间表现采桑、射礼活动。在采桑的场景中，树上、树下共有五个人分工有序，各司其职。习射一组的男子束装佩剑，好像在选取弓材，四人在一建筑物下蓄势待发，依次"比试"。

壶身的上腹部是第二区，有宴乐和射猎两组画面。左面一组的七人在亭榭（xiè）上躬身敬酒，两个奴仆在旁边做饭。在

敬酒场面的正下方，有三人敲钟，一人击磬，一人敲鼓，还有一人持号角状的乐器在演奏，奏乐起舞的场面十分热闹。刻画在另一侧的画面中鸟兽齐飞，姿态各异，四人挺背直视天空，仰身弋射，一人立于船上也正持弓欲小试身手。

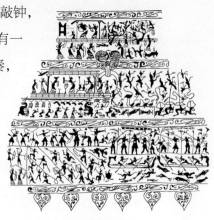

宴乐渔猎攻战纹展示图

壶身下腹部为第三区，在这儿我们会看到气氛更为紧张的水陆攻战场面，这一部分场面宏大，所绘人物最多。一组为陆上攻守城之战，大步跑动搬云梯的攻城者与守城者正短兵相接，战况激烈，已经到了惊心动魄的白热化程度。而另一组水战场面里，两艘船分别竖有旌（jīng）旗和羽旗，以区分阵营。右船尾部有一人正使出全身气力击鼓作战，鼓声大噪，船上士兵手持水战兵器，阵型整齐。更为有趣的是，疾行的战船之下我们还可以看到游动的鱼鳖，双方甚至还在此次水战中派出了"蛙人"潜入水中，他们水性尚好，正奋力挥臂游动，似在寻求更快的制敌之术……

中国古代的工匠们用如此细腻的观察力、如此丰富的想象力及如此令人惊叹的精湛技艺为后世留下了这个意义非凡和无价的艺术珍品，让我们时隔两千多年依然能有机会一窥当时的社会习俗、生产、生活、战争场面及建筑样貌，实属难得。

第十章

约定难守

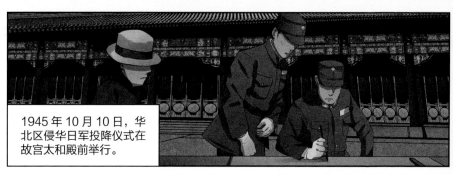

1945 年 10 月 10 日，华北区侵华日军投降仪式在故宫太和殿前举行。

抗日战争结束了。

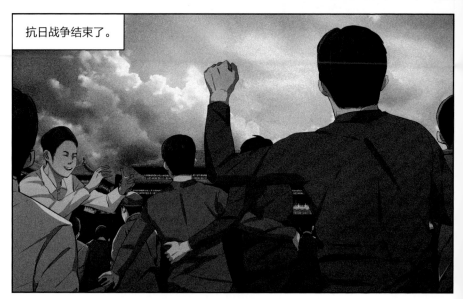

乐山　安谷乡

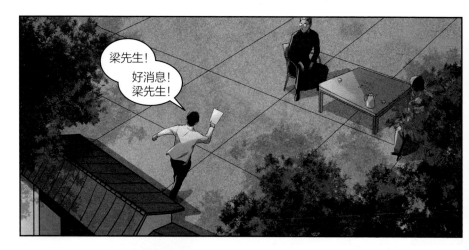

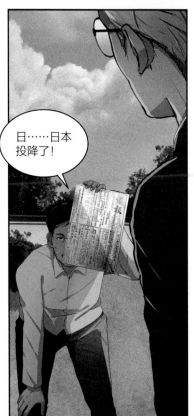

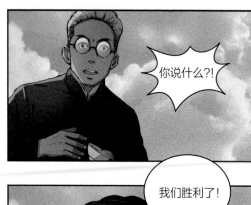

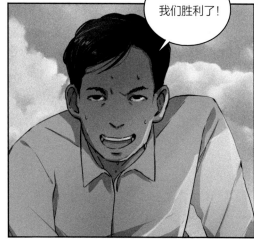

……

快去把这个好消息告诉大家!

我这就去!

太好了梁先生,我们可以回家了。

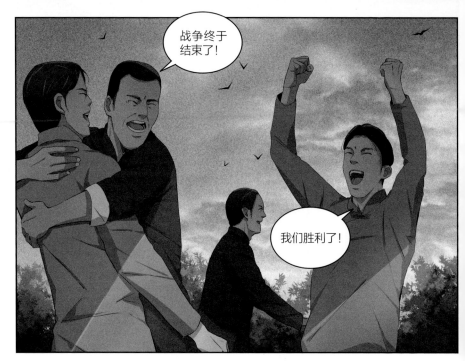

太好了！我们
要回家啦！

今天必须庆
祝一下！

好好吃一顿！

发什么呆呢，陆远？

嗯？

呜……

我……我们……我们可……可以回家了！

你没事吧……

别哭了，三十岁的人了。我有个任务要交给你。

我不……不哭了，您说吧！

把这边的工作处理好，你就坐船去……

啊！

重庆

陆远，想必你此刻已经知晓，战争结束了。

我始终相信，我们胜利的这一天一定会到来。

我们终于要见面了。陆远，分开的这些年，我有太多的话想跟你说……

�

355

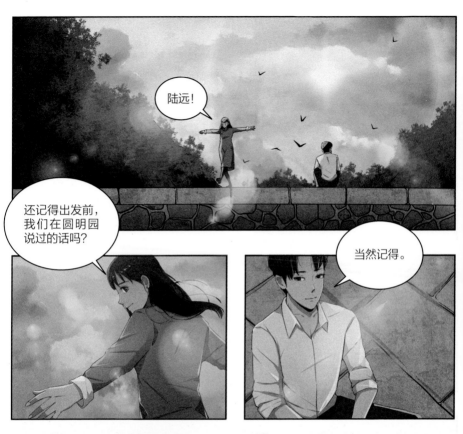

陆远！

还记得出发前，我们在圆明园说过的话吗？

当然记得。

国宝，终于活下来了。

我们所做的一切，

都是有意义的。

你看……

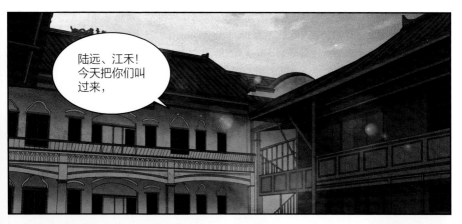

陆远、江禾！今天把你们叫过来，

是有件事想和你们商量。

什么事，父亲。

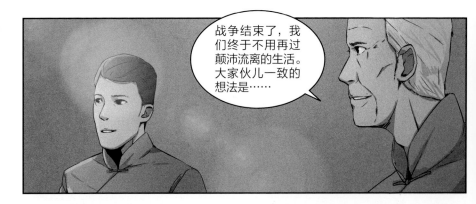

战争结束了，我们终于不用再过颠沛流离的生活。大家伙儿一致的想法是……

让你们在重庆结婚，也让大伙沾沾喜气。

结婚？

如果你们二人不反对，这件事就算是定下了！

哪里！多亏你们，我们终于有了可以高兴的事情了！

真是辛苦叔叔们了，为了江禾的事这么操劳。

可是，陆远跑哪儿去了？

一大早就跟着江先生去码头接梁先生他们了。

臭家伙！新娘子试衣服都不来看！

自南京一别，这些年来，辛苦各位了！

向江先生报告，

中路 9331 箱文物，

一箱未丢，梁某都给您带来了。

谢谢大家……

快！大家都动起来！

咱一定要把这婚礼办得热热闹闹的！

快来帮我把这灯笼挂起来！

看把你乐的，傻小子。

恭喜恭喜!
新郎官!

陆远在吗?

北平,你父亲
发来的电报!

367

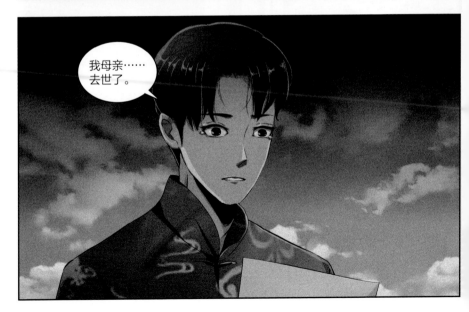

吾儿陆远，我知道你此时一定悲痛万分。

自打日本人进入北平，犯下太多暴行。

你母亲性格刚烈，自是看不惯，于是积郁成疾。

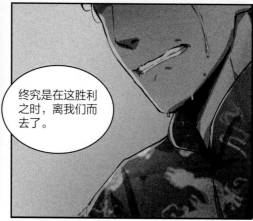

终究是在这胜利之时，离我们而去了。

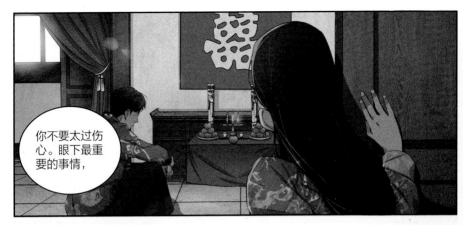

你不要太过伤心。眼下最重要的事情，

仍是将文物完整地护送回来。

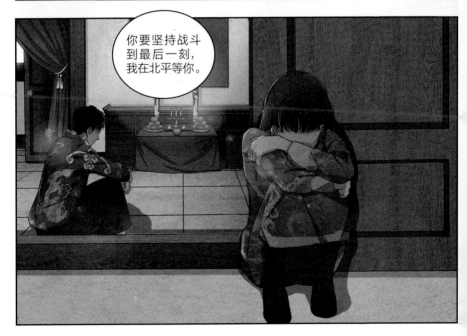

你要坚持战斗到最后一刻，我在北平等你。

陆远……

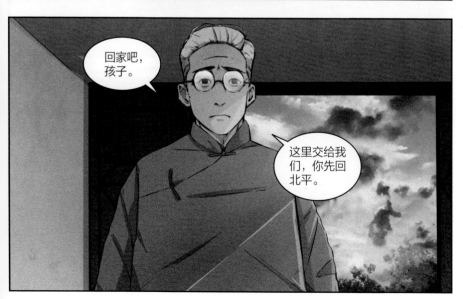

回家吧，孩子。

这里交给我们，你先回北平。

我不走。

已经坚持到
这里了……

我和它们一起出来的，我要和它们一起回去。

这是对我母亲最好的告慰。

一言难尽的胜利：
乡关何处，
坎坷回家路

文／张林　　　审／徐婉玲

1945 年 8 月 15 日，日本正式宣布无条件投降。

消息传来，举国欢腾！

离家多年的文物，终于可以回家了。

但是，这条回家路却颇为曲折。从 1946 年 1 月 21 日起，故宫博物院将分存于四川巴县、峨眉、乐山三处的文物集中于重庆，准备返程。

其中，石鼓的回家路最为曲折，场面最为惊心动魄。

原本工作人员是准备让石鼓与其他西迁文物一道走水路，顺长江而下直抵南京的。但它们太重了，每个都重约 1 吨。

为安全起见，改用汽车装运，一车一石，走陆路返回。

1947 年 5 月 31 日上午，石鼓启程。但随车的那志良先生隐隐感到些许不安：公路局说好派 10 辆新车运送石鼓，结果来的全是又破又旧的车。

果然，启程没多久，才走到江津，就有一辆车翻车了！

由于负责前轮转向的拉杆断裂，无法控制方向，又恰逢雨后公路泥泞，车辆偏离路面，撞在路边一棵小树上。小树被撞倒，车也翻进了田里。幸运的是，田中没有存水，而且有树身阻挡，车身是缓缓倾倒的，装文物的箱子没有受到大的震动，更没有破损，石鼓也安然无恙。

等替换车辆赶来，将石鼓重新装好车后，再次启程。此后的一段路，山峻水急，风光绝美，大家也逐渐从翻车事件的惊吓中走了出来。

但万万没想到，第二次翻车会来得这么快！

离开重庆的第五天，车队行至距酉阳 24 千米的地方，这儿有一个大坡。下坡时，司机仗着对路况熟，为了省油，便

关了油门空挡滑行。没想到遇到对面来车，又恰逢一个急转弯，猛地右打方向后撞上山头，再急打左方向，车已到了路边上；又因地面土松，车子临边太近，即便车上人员及时跳车减重，车还是翻了。

石鼓本身很重，装车时只是简单地安放，并没有用绳缚扎固定在车上。当车子底朝天后，装石鼓的箱子便落到了地面上，幸好只是箱板略有破裂。车子则继续往下翻转了两圈。随车的其他文物也散落一地，所幸只有个别文物轻微受损。

经此两次惊险，大家吸取教训，提高了警惕，认真检修了车辆，后续的路程再没有这么刺激的事情发生，但却让大家真正见识了什么叫"道阻且长"。

由于历经战乱，许多公路破损严重，无法通行，所以中途不得不多次临时改道，以至于一路改道至长沙，再到南昌，又折入九江。到达九江后实在无路可走，只能改走水路；而

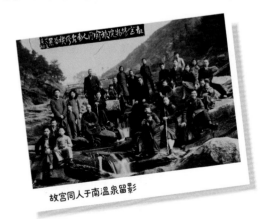

故宫同人于南温泉留影

为了等一艘合适的运输船又耗时许久。

　　一路艰难跋涉，比原计划逾期一个多月，石鼓才终于在 7 月 26 日抵达南京，安全存入库房。

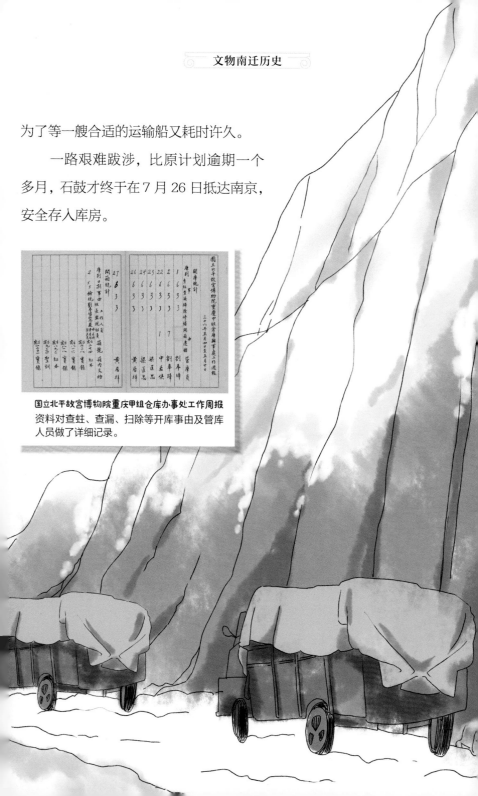

国立北平故宫博物院**重庆甲组仓库办事处工作周报**资料对查蛀、查漏、扫除等开库事由及管库人员做了详细记录。

书法作品的"宝藏合集"：《宋元宝翰》册

文 / 李然　　审 / 汪亓

在参与南迁的文物中，有一件珍贵的书法作品集册——《宋元宝翰》册。该集册收藏的是黄庭坚、米芾（fú）、赵佶、鲜于枢（shū）等宋元时期著名书法家的作品，堪称精品中的精品。

就像我们现在的集邮册一样，古人也喜欢把自己收藏来的书法作品集中在一起，按照年代、作者等不同主题制成册子，《宋元宝翰》册按照字面意思来解读，就是一本宋元时期"好的书法作品"的集册。

　　《宋元宝翰》册中有一幅黄庭坚的草书《杜甫寄贺兰铦（xiān）诗帖》页，笔法圆劲，字像龙蛇飞动一般，似乎进入了心手两相忘的境地。虽然只有短短八行，却是黄庭坚草书的佳作。黄庭坚被誉为"北宋四大书法家"之一，是苏轼的学生，他会作文写诗，尤其擅长书法。不仅草书变化无方，楷体也笔力刚劲，这张册页中的"寄贺兰铦"四个字便是用行楷书写的，矫拔精健，与前面草书行文的飞动气势相得益彰。

　　你一定好奇，这幅字所写的内容是什么呢？

　　其实，这是一首杜甫的五言诗——《寄贺兰铦》。在宋代，唐代诗人杜甫受到了极大的推崇，文人通过书写杜甫的诗来表达对先贤的敬仰之情，书写杜诗也成了一种风潮。除此之外，黄庭坚的老师苏轼对杜甫十分推崇，可以说是杜甫的"粉丝"，因此黄庭坚书写杜诗在一定程度上是受到了苏轼的影响。

　　米芾的两幅行书作品《法华台诗帖》页和《道林诗帖》

页也被收藏在了《宋元宝翰》册中。米芾是北宋著名的书法家、画家，同样是"北宋四大书法家"之一，在书法上他用笔变化多端，可以从任何方向调整笔锋，有"八面出锋"的美誉。

在宋代，"尚意"书风颇为流行。宋代的文人大多擅长书法，且善于把诗词中的意境美通过书法表现出来，他们崇尚意境的表现，推崇个性的审美，同时也重视书法家个人的学问和修养。北宋四大书法家中，除了黄庭坚、米芾，还有苏轼、蔡襄二人，他们都是"尚意"书风的代表人物。

一册在手，宋元的百年画卷在眼前徐徐展开，让我们得以窥探前人文化与思想的蛛丝马迹。中华文化的根脉传承和延续，离不开每一件历史文物。幸得先辈典守，我们才能在今日回首当年的风流，探得我们的来路所在。

离家是为了回家

这些年我常在船上，却再也没机会带母亲坐船了……

我们现在护送文物回去，伯母知道了一定会很开心的。

1946 年，文物开始分批有序回家。

回家的路程有惊无险。

1947 年年底，文物由重庆安全转移回南京。

叔叔！

箱子里面装的是什么呀？

那是我们的过去，更是我们的未来。

集结于南京的文物和故宫众人，

迟迟未能等到回故宫的消息。

389

1948 年春

1948 年 12 月

听说上面下命令了?

会不会是让我们回北平了?

你觉得会是什么命令?

还用问吗,肯定是回家啊!

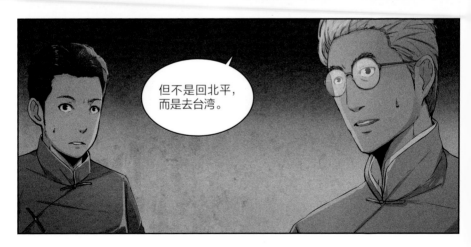

你们干什么呢？怎么开始装箱了？

早上开会你没在，我们要出发了。

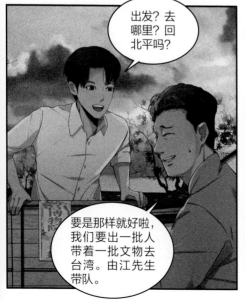

出发？去哪里？回北平吗？

要是那样就好啦，我们要出一批人带着一批文物去台湾。由江先生带队。

中午就走了。

江禾!

陆远!

当你看到这封信，我已经与父亲离开南京了。

原谅我没有当面和你告别，我们刚重逢又要分离，我实在不知该如何面对你。

父亲年事已高，我必须陪在他身边才能安心。

好在这一次只是暂时转移，很快我便会回来，你安心在南京等我。

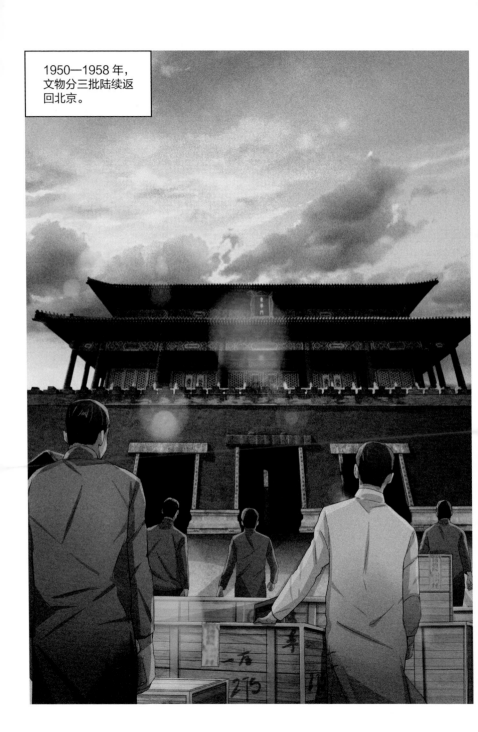

1950—1958 年，
文物分三批陆续返
回北京。

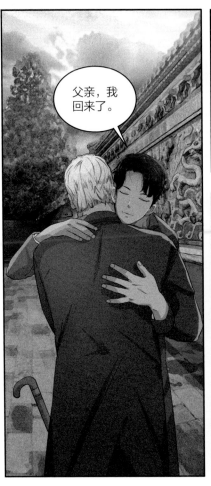

父亲，我回来了。

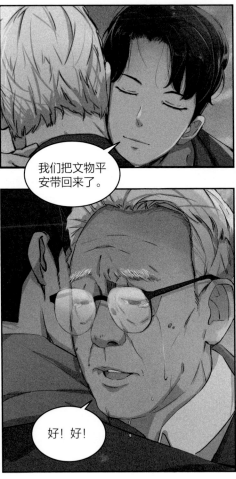

我们把文物平安带回来了。

好！好！

400

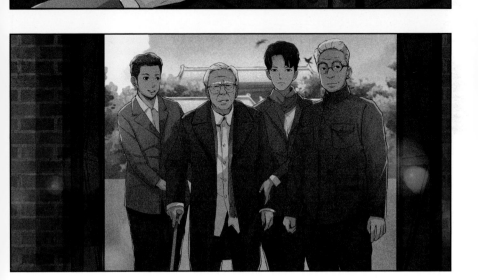

奇迹，这真的是奇迹呀！

全部都完好无损哟！

大家，这是千秋之功啊！

数年后……

这么早啊，
陆远！

408

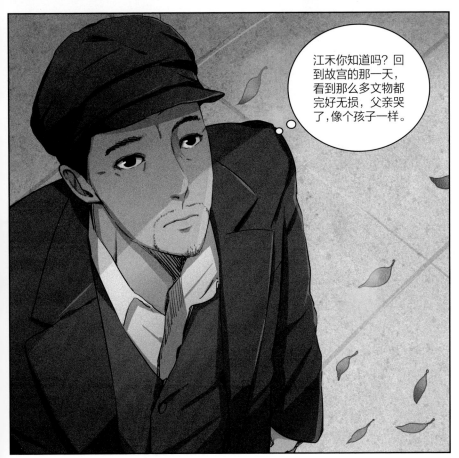

江禾你知道吗？回到故宫的那一天，看到那么多文物都完好无损，父亲哭了，像个孩子一样。

但是没有关系，我们的故事，会代代相传。

大结局?
原从一处来,
四散在天涯

文／张林　　　审／徐婉玲

　　20 世纪 40 年代末的时局瞬息万变,西迁文物从重庆东归南京后不久,南京国民政府便准备撤往台湾,挑选文物运往台湾之事也被提上议程。自 1948 年 12 月起,先后有三批共 2972 箱故宫文物被运往台湾,约占故宫南迁文物的四分之一,其中书画、青铜器、陶瓷、珐琅、玉器等,颇多精品珍品。与此同时,中央博物院筹备处也有 1 万余件文物被运往台湾。这两部分文物共同成为后来台北故宫博物院收藏的基础,"一个故宫,两个故宫博物院"的局面也就此形成。

　　在准备南京文物运台的同时,行政院还致电马衡院长,要求从留在北平的故宫文物中择其精华装箱,分批空运南京,与南京分院的文物一同迁往台湾。对此,马衡院长是坚决反

对的，因而采用各种办法进行阻挠拖延。先是通过编写可装运文物目录报行政院审定，在流程上进行拖延；再通过仔细准备包装材料并告诫有关人员"不要慌，不要求快"，决不能损伤文物，在准备过程中进行拖延；然后封闭故宫对外出入通道，禁止文物箱件通行，并以"机场不安全，暂不能运出"为由，在运输环节进行拖延。就这样一直拖到北平和平解放，故宫文物一箱也没有运出。

行政院训令
1948 年 12 月 16 日，院理事会令国立北平故宫博物院"先选精品二百箱迁存台湾，其余尽交通可能情形陆续移运"。

南迁文物北返档案
1952 年 11 月 7 日，故宫博物院呈文中央文化部社会文化事业管理局，提议将南京分院所存玉器、铜器、书画运回一部分，以充实陈列。

在部分文物迁台后，南迁文物仍有一万余箱留存南京。从1950年开始到1958年，它们被前后分三批运回北京，存在故宫博物院。跟20多年前南下时一样，仍是搭乘火车，不同的是，此时家国安定，回家的旅途坦荡且安心，不必再担心遭到侵略者的劫掠。

还京文物特展说明

第一批文物于1950年1月23日在南京装车起运，26日抵京。同年2月17日，故宫博物院从这批文物中挑选180件，举办了"还京文物特展"。

　　其实，在 1958 年第三批文物北返后，并不是所有文物都回家了，仍有两千余箱共计十万余件文物暂留南京库房，而这批文物至今仍暂存在南京……

　　故宫南迁文物原从一处来，辗转数万里，躲避天险人祸，未遭重大损失，可惜如今仍四散天涯，但这并不是一件需要难过的事情。江河路远，我们同行；文物存续，愿后会有期。

复归原位：
陈设档

文/张林　　审/刘政宏

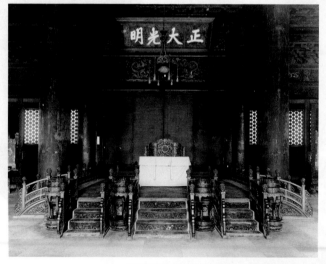

文物南迁之后、还京之前，乾清宫内部的状况

陈设档，一堆故纸而已，价值几何？且听慢慢道来。

文物南迁后，由于故宫仍要接待观众参观，那各殿内原本陈设的文物南迁之后，就太空了，怎么办呢？工作人员便用仍存北平的其他相似文物替代。以乾清宫为例，殿内宝座就是从别处搬来补充的，宝座后也不设屏风；"正大光明匾"用的是拓片，而非原物；柱子上的对联撤除后却没有用复制品或其他对联进行补充。

　　随着南迁文物的逐步回归，故宫各宫殿原状的恢复工作也开始逐步推进。原属于乾清宫的文物也该回归原位了。那么如何确定某件文物应该在什么位置呢？

　　这个时候，陈设档和其他记录档案要大显身手了。

　　陈设档是清朝皇家宫殿室内外摆放物品的记录，由内务府管理。简单来说就是记录了一座宫殿在什么时候和什么地方放了什么东西，还会定期复查，所有的变动也会被记录下来。它大致包括原始档、复核档和日记档三类。

　　原始档，是全面记录殿宇陈设物品的原始清册，通常会有多个年份的不同版本，按例会制作两份，一份存放在相应的殿宇内，另一份呈送内务府以备核查。

　　复核档，是在点查陈设物品时在原始档中相应物品名称下粘贴标签，记录物品的变动情况而形成的清册。此外，根据点查情况重新制作的清册也可以称作复核档。

　　日记档，类似流水账，是记录某一殿宇陈设物品变动情况的随手登记册。与前两者只能呈现陈设物品某一个时间节点的状态不同，日记档是延续性的，可以反映从立档开始一段时间内的情况，通常是跨年甚至跨朝代的。

　　以《乾清宫陈设档》为基础，配合清室善后委员会编纂（zuǎn）的《故宫物品点查报告》，南迁文物在上海点收时形成的《存沪文物点收清册公字号册》，文物北返后抽查形成的《接收故宫文物箱件开箱抽查纪录（1950 年）》等不同阶段的记录，人们才能在经历了 17 年的辗转之后，将包括金漆雕龙宝座及"正大光明"匾额等在内的乾清宫文物一一回归原位。

　　所以，千万不要小瞧了这些不起眼的泛黄的纸张，如今我们仍能在故宫内看到不同宫殿在不同历史时期的面貌，少不了它们的功劳。